김길환의 탭댄스 이야기

Vol.2

김길환의 탭댄스 이야기 Vol.2
초판발행 | 2022년 01월 25일
저자 | 김길환
발행인 | 박찬우
편집인 | 우현
펴낸곳 | 파랑새미디어

등록번호 | 제313-2006-000085호
서울특별시 마포구 서교동 357-1 서교프라자 318
전화 | 02-333-8311
팩스 | 02-333-8326
메일 | adam3838@naver.com

정가 : 18,000원
ISBN : 979-11-5721-163-0
ISBN : 979-11-5721-137-1  14680(set)

TAP DANCE HOUSE

EST 1992

Art of TAP

MADE IN GOLDEN HEAVEN

Feel your ☆ **R** ☆ heart beat

## 들어가는 글

내게 탭댄스라는 예술의 재능을 주신

하나님께 감사드리며

이곳에 내게 깨우쳐 주신

탭댄스의 수많은 이야기들을 남깁니다

들어가는 글 • 05

# ART OF TAP

ART
OF
TAP

언제쯤 실력이 좋아지나 생각하는 분들에게

시간이 지나면 계절은 옵니다
여름이 지나가면 이제 가을, 겨울이 옵니다
그리고 내년에 또 봄은 옵니다
살아 존재하고 있으면 그 봄을 맞이하게 될 것입니다

마찬가지로 1년, 2년 계속 탭을 하다보면 결국 실력은 높아지게 됩니다 그것이 우리 인간에게 하늘이 주신 기본 삶의 법칙입니다
문제는 누가 실력이 더 좋고 그 실력을 지니고 운이 있어 노력하여 크게 되느냐입니다
실력을 지니는 것은 봄이 오면 그에 맞는 사업을 구상해서 한몫 잡는 사람처럼
열심히 탭에 대한 연구를 해서 얻어내면 되는 것입니다

운을 타는 것은 하늘의 도우심도 있어야 합니다
소부자는 인간 스스로 노력해서 되는 것일 수도 있으나 대부자는 하늘이 낸다 하니
실력이 좋기만 하는 것은 소부자라 할 수 있겠고
대부자격인 탭 실력자는 크게 이름을 떨치기도 하는 것입니다

사람이 과정이 어려워야 목적지에 가는 시간이 빨라진다.
만일 과정이 쉬우면 목적지에 가는 시간이 늦어지게 된다. ®

이게 무슨 소리인가 하면

가르치다 보면 개구리 올챙이적 시절 기억 못한다는 사실이 실감이 납니다

실력이 좋은 이가 자신이 처음 할 때 안되던 기억을 잃고 못하는 이들을 무시할 때 나오는 얘기인 것입니다

개구리가 올챙이들에게 자기보다 못한다고 다그치면 올챙이는 '자기는 올챙이 시절 없었나' 하고 원망을 하게 됩니다

사람은 개구리가 되더라도 올챙이 역할을 해 낼 수 있습니다

개구리로서 올챙이와 같은 위치에서 그들을 이끌어 갈 수 있습니다

개구리가 올챙이랑 있다보면 많은 섬김과 영광도 누리게 됩니다

그러나 개구리의 모습을 마음껏 펼칠 기회는 그리 흔치 않게 되고 결국 겉만 개구리일 뿐 올챙이의 모습으로 살게 되는 위험도 있습니다

그러나 그것이 인생이니 탭 개구리가 된 이들은 올챙이 시절도 잘 기억하여 조화를 이루도록 해야 합니다

예술계에서는 때론 독보적 존재도 나오기도 하나 독불 장군은 없는 것이니

개구리가 너무 앞뒤 안 보고 날뛰면 뱀에게 먹히는 수도 있으니

같은 종족이라면 서로 위해 가며 열심히 해야 합니다

최고의 경지에 올라 이제 더 이상 배울 게 없는 탭댄서가
있겠는지요

아마 영원히 그런 이는 없을 것입니다

당대 최고라 해도 그 시대 빛을 보는 것일 뿐

그것으로 모두 인정해 주는 것이니 그것으로 만족할 수도
있겠으나

시대가 지나고 나면 또 다시 새로운 형태의 탭장르가 형성
될 것입니다

그래도 시대를 밝히고 지나갔던 이들은 역사속에 이름으
로 남게 되겠지요

클래식 발레가 정통이고 나아가 모던발레, 창작발레, 재즈
발레 등으로 다양화되듯

탭댄스도 정통은 정통대로 창작은 창작대로 흐를 것입니다

그리고 시대가 요즘 들어서 다양화되어 탭슈즈의 모양도
새롭게 나오듯이 틀이 깨지는 일도 많을 것입니다

그러니 몸도 마음도 젊었을 때 그 시대에 맞게 즐겁게 탭
자체를 누리는 게 행복입니다

너무 앞서가도 고독할 뿐이고

과도한 욕심은 자기를 해칠 뿐입니다

그저 인생 살면서 자기의 삶의 달란트라 여기고

노력하며 누리며 베풀며 사는 것이 행복한 것입니다

더 이상 배울 게 없다는 것은 이제 끝이라는 얘기와 같은
것입니다

그래서 하늘은 인간이 그 선을 넘지 못하도록 경계를 지으셨나 봅니다

인간이 끝을 느낀다면 얼마나 허무할까요

미친 예술가들의 비정상적인 모습만이 드러날 뿐입니다

사람들은 그런 이들을 보고 열광하겠으나 직접 겪는 본인의 고통은 아무도 이해하지 못합니다

더 이상 배울 게 없는 탭댄서는 불행합니다

가르치게 되면 또 새롭게 배우게 되는 것이 있으니

늘 끝까지 배워나가야 합니다

기도했으면 벌써 될 일이었다 ®

자신에게 배운 이가 누군가 앞에서 탭을 선보일 때 그 때는 곧 내가 하는 기분이 듭니다

잘하면 참 좋은데 실력이 아직 모자라 힘겹게 하는 모습을 보면

'내가 못 가르쳐서 아직 저렇게 하는구나' 하는 안타까움이 느껴집니다

수강생도 자신은 잘하고 싶은데 안되니까 덩달아 괴로운 것입니다

보는 사람은 각자 천차만별의 관점을 갖습니다

그리고 선생과 제자가 같은 평가를 받게 되는 것입니다

그러니 평소에 잘 가르치고 잘 배워야 합니다

기도는 만사를 형통케 한다. ®

어떠한 일이든 하나의 일이 완성되려면 그 일을 주도하는 이가 그 일에 정성을 다하고 있다고 따라오는 사람들이 다 느끼고 있어야 합니다

성장 기간, 투자 기간에 최선을 다해 집중하여 올바르게 자신을 키워나가며 완성시키고
그 후에 만들어진 자기 인생의 위치에 대해서는 불평,불만이 없도록 해야합니다

큰 성공은 큰 정성을 들여야 합니다
순간 땜빵식의 완성은 수준 낮은 결과에서 머물다 끝나버립니다

주변에서 어려움을 겪고 느끼고 있는 사람이라면 마음을 강하게 키워 수준높은 단계로 오르도록 노력해야 합니다
고통은 크겠으나 성공한다면 남들과는 다른 위치에서 살게되고 뭔가를 남기고 갈 것입니다

예술가의 노력은 결국 자기 인격의 완성도 포함되는 것입니다
실력만 키우고 자기의 내면의 인격은 소홀히 한다면 그런 삶은 한쪽 인생뿐입니다
쉽지는 않겠으나 가장 높은 곳을 바라보는 사람이라면 그렇게 마인드를 가져야 합니다

열심히 탭댄스를 연습하는 이들에게~

처음에 하다보면 재미를 느껴서 열심히 하는 반면 또 다른 면에서는 오기가 있어 열심히 반복연습하는 경우가 있습니다

이 때 중요한 것은 자신의 발 모양이 제대로 되어있는가를 거울을 보며 꼭 체크해야 합니다

소리만 난다고 해서 발의 기법을 무시하고 마구 두드리다 보면 나중에 또 다른 스텝을 익힐 때 어려움을 겪게됩니다

그 어려움을 이겨낼 자신이 있는 사람은 자기 흐름에 몸을 맡기면서 자신을 객관적으로 볼 수 있다면 그렇게 해도 좋습니다

그러나 자신이 없다면 원칙에 충실하는 것이 온전하게 실력을 지니는 좋은 방법입니다

본인 스스로 자기를 교육할 수 있다면 모든 것은 다 가능합니다

자기 지도를 제대로 한 사람은 남을 지도해도 잘 할 수 있는것이 일반적 원칙입니다

제대로 하고 있는 이들과 만나게 되면 여지껏 해 왔던 것에 대한 좌절을 느끼게 되니 확실히 알면서 분석하며 반복하도록 해야 합니다

사람이 살다보면 언제나 희망차고 성취감을 느끼며 탭을 할 수는 없습니다

하다보면 나보다 잘 하는 이들을 보며 기가 꺾여 서글퍼질 때도 있고

때론 원치 않는 몸과 마음의 이상이 생겨 휴식을 가져야 할 때도 있습니다

그럴 때는 정말 세상 모든 것을 다 잃어버린 것 같은 느낌이 듭니다

이렇게 좌절을 느낄 때 힘이 되어주는 것은, 첫 번째 자기 자신입니다

스스로 평소에 쌓아 둔 자기 소망과 신념으로 다시 정비하고 돌아보며 일어서는 것입니다

참으로 어려운 단계입니다

이게 된다면 아예 좌절이 올 때 스스로 무너지지 않을 수 있습니다

둘째는 주변의 사람들의 따뜻한 조언입니다

자기가 힘겹고 어려울 때 만나서 서로 상담하고 마음을 풀 수 있는 사람이 있다면 그리 쉽게 무너지지는 않을 것입니다

평소에 이런 사람을 미리 만들어 두면 좋습니다

셋째는 마음으로 의지할 수 있는 하늘을 바라며 평소에 늘 기도하고 마음을 추스려 어려울 때 힘을 받는 것입니다

실천은 소원을 이루게 한다. 소망을 이루려면 너는 실천하여라.
너무 큰일일지라도 두려워 말고 처음에는 조금씩, 점점 크게
꾸준히 실천하다보면 큰일도 할 수 있는 것이다. ⑱

쉽게 말해 하늘운을 타는 것입니다

첫째와 셋째는 비슷합니다
첫째가 강한 이는 셋째는 무시하고 삽니다
그러나 진정 깊게 첫째를 경험한 이는 셋째가 얼마나 큰 것인지 알게 됩니다

좌절을 느껴 무너져 본 사람은 평소에 꾸준하게 쌓아온 것이 얼마나 큰 것인지 압니다
그러니 폭풍이 몰아치기 전 미리 정비를 잘해두어 그 어려운 슬럼프를 잘 다스리도록 해야 합니다
살다보면 비가 올 때도 있고 햇빛 가득한 날도 있는 것이니 그걸 이해하고 잘 이겨내야 합니다
나뿐 아니라 어차피 모두가 겪는 것입니다

Memo

스텝이 안되어서 포기하고 싶은 마음이 들 때가 있을 것입니다

그러나 한 가지만 생각하면 그렇지만 탭 장르도 여러가지가 있고 그에 따라 주로 사용되는 스텝도 있으니 한 가지 스텝이 안된다 하여 좌절할 필요는 없습니다

재즈탭과 흑인들의 리듬탭은 그 구조부터가 다른 것이니 팔동작까지 일일이 신경쓰며 배워야 하는 재즈탭이 너무 안된다면, 팔은 일단 나중에 신경써도 되는 리듬탭을 먼저 신나게 익혀 탭의 재미를 붙이고, 그로 인해 자신감을 얻어 팔도 정복해 나가는 것입니다

그러니 걱정말고 자기 스타일에 맞는 탭을 찾아 나가도록 하면 됩니다

탭의 세계는 넓고 배울 것은 다양하고 뛸 분야도 많으니까

자기 스타일을 완성해 나가는 것입니다

인터넷이 활성화 되면 이루어지게 될 미래의 탭댄스 교육 방법의 하나

예전에는 무용을 해도 자료로 남길 수 없었던 이유가 영상이 없었기에 그저 공연을 해도 일회적으로 끝나 버렸습니다

보존방법은 무보법이라 해서 그림을 그려 놓고 설명을 덧붙여 남겨 놓은 것이 있을 뿐이었습니다

그리고 제자들에게 전수되어 그 춤의 스타일이 이어지게 된 것입니다

그러지도 못한 춤은 그냥 그가 죽음으로 인해 같이 사라지게 됩니다

그러던 것이 비디오, 영상의 발달로 드디어 화면속에다 자료를 남겨놓을 수 있게 되었습니다

이제 일회성이 아닌 두고두고 그 작품을 간직할 수 있게 된 것입니다

탭댄스도 대중에게 널리 알려질 수 있던 것은 영화나 TV라는 이 영상의 큰 힘에 의해 가능했던 것입니다

특히 우리나라는 더욱 그러합니다

그런데 이제 그것도 옛 이야기가 되어 갑니다

공영방송 외에 캐이블 TV와 인테넷이 널리 보급되어 24시간 문화권이 자연스러워졌습니다

밤낮을 가리지 않고 살아가는 사람들이 많아지고 있습니다

쉽게 보고 언제든지 다시 보고 싶을 때 볼 수 있는 영상물들이 넘쳐납니다

이제 꼭 학원에 가지 않고도 자기의 공간에서 수업이 이루어 질 수도 있습니다
화면을 켜고 서서 보면서 익히는 탭댄스
학원에서는 다시 듣고 싶어도 배우는 입장이기에 그저 선생의 지시에 따라야 하지만 비디오나 인터넷 영상을 보며 익히는 탭댄스는 언제든지 반복하며 편히 즐길 수 있습니다

이제 그런 시대가 왔습니다
스승과 제자가 주고받는 교감의 레슨은 그런대로 흐름에 맞게 흐를 것이고
영상 시대답게 혼자 연구하고 즐기고자 하는 이들은 그루트를 통해 탭댄스를 접하게 되는 것입니다

인간이 성공하려면 실천하여야 되는데
실천하려면 몸부림이 필요한 것이다. ®

댄서, 탭댄서의 뜻으로 무용가를 비하해서 하는 말

19세기말 러시아에서는 이 '후퍼' 라는 뜻이 이렇게 탭댄
서라는 뜻을 지니고도 있으면서 또 무용가를 비하해서 쓰는
말이었다 하는데

그럼 그 시대에 러시아에도 탭댄스의 장르가 있었다는 것
일뿐더러, 탭댄스는 무용가들 뿐 아니라 일반인들에게도 천
하게 여겨졌다는 것입니다

그 시절에는 그러했는데 지금은 현재 전세계적으로 탭댄
스에 대한 인식이 어떠하며

더욱 큰 것은 지금 우리나라의 탭은 어떠한지가 중요한
것입니다

우선 세계적 추세를 보건데 올림픽에서도 탭댄스를 주 무
대로 사용하는 호주를 비롯한 영어권 나라에서는 모두가 탭
댄스를 즐기는 추세이며, 무대예술로서 퍼포먼스 계열의 공
연도 이루어지고, 뮤지컬의 꽃이라는 인식이 되어 있습니다

미국에서는 대중적으로는 남녀노소를 불문하고 어느 곳
에서나 즐기는 대중문화로 보급되어 있습니다

지금 우리나라에서의 탭댄스는 어떠할까요?

이렇다할 활동은 많지 않지만 협회는 현재 두 군데가 존
재하고 있습니다

탭댄스를 하는 사람이라고 얘기할 수 있는 실력자들도 조

금씩 늘어나고 있습니다

탭댄스 전문 공연도 몇 번씩 시도되고 있습니다

그렇지만 아직은 일반인들이 탭댄스를 직업으로 할 때 비전을 느끼기에는 미흡합니다

그래도 탭댄스 배울 곳은 인터넷을 찾아보면 많이 찾을 수는 있기에 여러 단체에서 탭댄스를 문의하여 진행하기도 합니다

탭슈즈는 아직 미흡하지만 자체 제작을 할 정도로 만드는 회사도 있고 수제화로 제작을 하는 곳도 생겨나고 있습니다

제품질은 많이 떨어지지만 중국제 탭슈즈도 저렴하게 3만원 안팎으로 구매가 가능해졌습니다

탭댄스를 예술적 차원으로 발전시키고 대중적으로 보급을 계속 해 나가야 합니다

예술적 차원은 기획과 실력이 뒷받침 되어야 할 뿐 아니라 탭을 사랑하는 그 열정이 외부로 발산되어야 합니다

탭댄스가 예술화, 대중화가 되려면 탭을 하는 이들의 책임이 큽니다

누군가 나서서 할 때 같은 탭을 하는 입장에서 가능하다면 서로 공감대를 형성해야 합니다

'후퍼'

우리나라에서의 탭댄스에 대한 인식

지금 탭을 하는 이들이 어떻게 하느냐에 따라 정해져 후대로 이어지게 됩니다

잘 뿌리를 내려야 합니다

이게 뭔소리인가 하면

탭댄스가 왜 사람들의 흥미를 더욱 유발하느냐입니다

그냥 가만히 걷는 것 같은데 소리는 들리고, 또 몸의 리듬 상 한 발 걸으면 한 번 소리가 많아 봐야 '뚜벅뚜벅' 하는 기본음이 들려야 하건만 한 번 걸을 때 '뚜뚜벅 뚜르르벅' 이런 식으로 소리가 들리니 신기한 것입니다

거기에다 중요한 것이 그렇게 소리를 내면서도 몸의 움직임이 어색하지 않고 '춤'을 추고 있다는 것입니다

그러니 보는 사람으로 하여금 신기하면서도 재미있게, 빠져들게 만드는 것입니다

이 기술을 터득하려면 어찌해야 하는지

첫째는 무한한 연습입니다

둘째는 그 방법을 알면서 연구하는 연습입니다

알고나면 참 쉬운 것인데

보는 이들로 하여금 참 재미있고 쉽게 보이는 탭댄스가 처음에 배우는 이들에게는 어렵다가도 재미있게 변해버리는 상황

탭댄스가 자신있게 내세울 수 있는 매력이라 할 수 있겠습니다

실천자만이 잘 되고 형통하여 자기의 꿈을 이루고
이상을 누릴 수 있으며
곤고하지 않고 삶을 보람 있게 살 수 있는 것이다. ®

완전히 테크닉에 통달하게 되면 고난이도를 해도 너무 쉽게 보입니다

그것은 이미 테크닉에서 자유로와졌기 때문에 자연스럽게 보여지는 것입니다

테크닉적인 춤이 테크니컬하게 보여지는 것도 참 중요한 것이겠지만 이미 그 테크닉을 뛰어넘은 이는 아무 힘을 들이지 않고 그냥 기초스텝을 하는 것처럼 시원스럽게 탭댄스를 구사합니다

그런데 그렇게 테크닉의 단계까지 뛰어넘게 되면 오히려 테크닉적인 춤을 테크닉하게 보여 주는게 힘겨울 때가 있습니다

그러나 그것도 해 내야만 진정 최고가 되는 것이겠지요

최고가 되었으니 이제 어떤 길을 가게 될 것인지

높이 올라갈수록 혼자 고독하게 되고, 외롭게 되는 법이니 자기보다 못한 이들을 위해 살아주어야 그 삶이 보람이 있습니다

최고의 경지에 올랐고 인정을 받았다면 자기를 다스리고 이제 베풀면서 보람을 누리고 사는 인생이 되어야 할 것입니다

첫단계는 음악 없이 발리듬을 느끼는 단계를 겪게 됩니다

그 다음 두번째 단계는 음악과 맞추려고 하지만 음악보다 빠르거나 늦게 리듬이 나오게 됩니다

세번째 단계는 음악과 맞추는 단계가 되어 이제 정확하게 됩니다

네번째 단계는 이제 음정도 맞추게 됩니다

다섯번째 단계는 화음을 넣기 시작합니다

이 단계에서 여섯번째로 넘어가면 그 때부터 리듬을 창조하게 됩니다

이 단계까지 가면 무반주의 리듬탭을 완성하게 됩니다
이 경지까지 오르게 되면 탭의 최고댄서가 될 수 있습니다
물론 여기까지 오면서 테크닉과 무대기술을 다 익히게 될 것입니다

그 모든 과정을 거친 후 이제 마지막 7단계는 어떻게 완성할 것인지는 각자의 방향입니다

누구나 먼저 새롭게 생각할 것이 무엇인지 생각하고,
그것 먼저 해나가야 된다. 하나씩, 하나씩 끊임없이 꾸준히 해야 된다. ®

탭슈즈에는 총 4개의 징이 박혀있습니다
이것으로 최하 4개의 음이 나옵니다
4개의 소리가 각각 다른 음을 낼 수도 있습니다

한 예로 어느 부분에서는 Toe(토)를 쳐야 제대로 된 음이
구사되는 경우가 있는데 그런 부분에서는 꼭 토를 쳐야지
Heel(힐)이나 Step(스텝)으로 치게 되면 음색이 안나와서 소
리의 감각이 다르게 들리게 됩니다

이런 경우가 많이 있으니 스텝을 골라서 잘 연구해서 만
들어 내도록 해야 합니다

Memo

처음 실력을 닦아 나가는 이들에게~

하나의 스텝을 배웠을 때 그 스텝이 완성되어야 다른 스텝을 배우는 사람이 있습니다
완벽하게 그 스텝을 구사할 때까지는 다른 것을 배우지 않겠다는 자세
상당히 대단하면서도 때론 난처하기도 한 마음입니다

대단하다는 것은 완벽을 추구하는 그 기질을 칭하는 것입니다
난처하다는 것은, 그것 아니면 다른 것은 안하려 하는 자세를 말하는 것입니다

조심해야할 것은 그렇게 하나만 가지고 될 때까지 붙들고 늘어지다보면 낙심에 빠지게 될 때도 있고 더 넓은 세계를 놓치는 수도 있습니다
하나를 깊게 파고드는 자세는 아주 좋습니다
그러나 다른 것들도 알면서 그렇게 해야 하는 것입니다

정해놓은 기준선에 오르게 되면 완벽하다고 할 수 있습니다
그 완벽이 다른 사람들이 보편적으로 볼 때도 그러하다면 괜찮을 수 있습니다

그러나 완벽이란 계속 나가야 할 우리 인간의 도전입니다
끝없이 무한한 신이 주신 인간의 재능이니

날마다 새롭게 생각하고 행하면
새롭게 할 일들이 번개처럼 척척 떠오른다.
새로운 것을 발견해야 된다. ®

어떤 경우에는 피치못할 사정으로 다른 선생님이 가르치던 수강생을 지도하게 되는 경우가 있습니다

이런 경우는 일반적으로 처음 배우는 사람하고는 다르게 어려움이 생길 수도 있습니다

전에 지도하던 선생님에게 깊이 정이 들었거나 그 스타일이 몸에 익숙해져 있어서 새로운 선생님을 받아들이는 것이 참 힘겹습니다

새로운 선생님도 배우는 사람도 시간이 좀 걸립니다

또 전에 배우던 선생님에게 불성실하게 했던 사람이 새로운 선생님을 만나 탭댄스에 재미를 붙이게 되는 경우도 있습니다

아주 좋은 인연이 된다고 할 수 있겠습니다

무용쪽에서 발레를 전공으로 하던 사람이 힙합 스타일로 바꾸면 적응하기 어려운 것처럼 탭댄스도 그런 것이 있습니다

탭은 다 그게 그거 아니야 할지도 모르겠으나 그렇지 않습니다

재즈탭, 리듬탭, 아이리쉬탭, 펑키리듬탭 등 다양한 스타일이 있습니다

각각의 스타일에 맞는 기본을 충실히 다져주면서 흥미를 줘야 할 것이고, 배우는 사람도 늘 기본을 생각하며 새로운 스텝을 도전해야 할 것입니다

모든 예술(특히 대중과 함께하는)이 다 그러하겠지만

처음에는 순수하고 즐겁게 표출되어야 대중들이 공감하고 즐겁게 즐깁니다

그러나 시간이 흐를수록 예술가는 대중성보다는 자기의 예술성에 파고들어가 존재하고 발견하고 싶어집니다

그렇게되면 대중들과는 멀어지며 일부 마니아들만이 추종하게 되는 것입니다

탭댄스는 아직 예술화되는 조짐은 크게 드러나지 않습니다

우리나라에서는 아직 대중화도 확연히 이루어지지 않았습니다

노래처럼 대중화가 더 된다면 대중을 겨냥하는 이들이 늘 대중성 있는 노래를 표출하듯 탭도 흥겹고 즐겁게 표현하는 이가 존재할 것이고

노래가 대중성보다 자기의 세계를 표출하고 싶어하는 사람이 있듯이 탭댄스도 자기의 작품성으로 승부를 걸려고 하는 이도 생길 것입니다

다른 모든 장르들처럼 탭댄스도 자신의 예술세계만을 추구한다면 대중과는 멀어지게 됩니다

국내에 전파되는 것도 참으로 굴곡이 많은 이 탭댄스

탭댄스가 더욱 대중화 되려면 아직 몇 년을 더 기다려야 할지 모르겠습니다

세월이 흘러보면 알게 될 것입니다

배우는 수강생들이 작품을 선택하도록 합니다

특히 대학을 준비하는 입시생들은 자기들이 원하는 특기의 스타일을 찾습니다

그러니 작품을 보여준 후 선택하도록 합니다

그걸 시연해서 직접 보여준다는 것은 적합하지 않습니다

그러니 영상으로 작품을 보여주면서 선택하도록 하면 좋을 것입니다

탭댄스는 빠르고 경쾌해야 하지 않겠습니까

탭댄스로 하는 특기는 우선은 신나고 빠르고 경쾌해야 좋은게 첫째 조건입니다

작품성은 그 뒷얘기가 되는 것입니다

보고서 원하는대로 지도하게 하는 것입니다

물론 선택자가 자기의 수준을 알고 선택해야 큰 탈이 없을 것입니다

가르쳐준 발 스텝을 자신의 발이 안된다고 멋대로 모양을 바꾸면 처음에는 편해서 소리가 잘 나졌지만

원래의 그 빠르고 폼나는 모습으로 다시 고쳐질 때 더욱 어려움을 겪게 됩니다

그러니 더 빠르게 하고 싶어도 발이 따라가 주지 않는 것입니다

발 모양을 제대로 만드는 것은 엔진을 부착시키는 것인데 그것을 제대로 하지 않았으니 나중에 어찌 속력을 내겠습니까

괜히 무리하다가 발목, 발가락, 발등, 무릎, 골반 등에 해만 얻게 됩니다

웅변하는 것도 처음에는 느릿하게 하다가 배운 후면 빠르고 정확하게 얘기하듯 탭도 마찬가지입니다

성급히 생각하지 말아야 합니다

그리고 처음 모양을 제대로 만들어 놔야 합니다

새롭게 생각하고 실천하여 변화의 표적이 일어나는 일은 쉬운 일이 아니다. 집념을 가지고 각오를 해야 된다. 하기만 하면 상상도 못하는 것을 얻고, 희망찬 이상세계에 살기 때문이다. 낙심은 금물이다. 과거에 갖은 고생을 하며 여러 고통을 겪고, 험난한 길을 참고 견디며 온 것을 생각하고 꼭 행해야 된다. 모든 것을 이때에 얻기 때문이다. ®

[왜 내가 하면 바닥이 별 탈이 없는데 네가 하면 엉망이 되냐]

처음 배우는 사람이 혼자 신나게 연습한 뒤 그 바닥을 보면 - 찍히고 패이고 긁히고 벗겨지고 - 엉망입니다

비싼 바닥재를 깔았는데 이러면 맘이 너무 아픕니다
그냥 싸고 튼튼한 것으로 하고 마음껏 두들기는 게 속편하겠습니다
간신히 스티로폼과 합판을 이용해서 바닥을 정리합니다
지하라면 소리는 더욱 우렁차게 들립니다
합판 재질에 따라 공간이 생기느냐 마느냐입니다
바닥이 평평해야 공간이 안 생깁니다
자꾸 뜨는 공간은 하는 수 없이 못으로 때려 박습니다
세멘트 바닥에 철골이 들어 있다면 더욱 괴롭습니다
니스까지 칠해 윤기를 냈건만 한 번 우르르 연습하고 나오니 다 벗겨지고 군대가 짓밟고 간 것 같습니다
닦는 이 따로 있고 긁는 이 따로 있다면 얼마나 또 괴로운지요
그러니 조각판으로 하여 다 닳으면 교체할 수 있도록 하는게 낫겠습니다
바닥 신경 안 쓰고 탭을 하게 된다면 정말 좋겠습니다

이런 시절을 다 겪고 지나오게 됩니다

옛것과 헌것을 주고 새것으로 바꾸는 것이다. 바꾸지 않으면 그 작은 낡아진 배로는 새로운 삶의 바다를 항해하지 못한다. 큰 새 배로 부디 바뀌야 된다. 그냥 가다가는 결국 큰 파도에 부딪혀 상상도 못하는 고통을 받게 되고, 파선까지 당하여 운명을 달리하게 되기도 한다. 그러므로 옛것을 버리고 새것에 눈을 떠 과감하게 행해야 된다. ⑱

현재는 탭댄스를 잘 하는 사람이 국내에 많지 않으니 별 영향이 없겠으나

후에는 실력만 가지고는 안될 일이 생길 것입니다

노래도 잘 하는 이들은 한 없이 많습니다

그러나 그 많은 실력 있는 가수들이 모두 빛을 보는 것은 아닙니다

오히려 기획력이 뒷받침되어 대중적인 스타가 되는 이들도 종종 나옵니다

실력이야 제대로 연습만 하게 된다면 당연히 향상되는 것이기에 훌륭한 교육방법을 도입하면 성과를 얻게 될 것입니다

실력이 좋은 사람들이 많아지게 되면

그 다음에는 기획력의 차이로 승부가 나게 될 것입니다

사물놀이도 기획력이 좋으니 '난타' 같은 작품이 형성되어 실력있는 연주가들을 많이 도입하여 세계로 나가게 되지 않았습니까

탭댄스도 마찬가지로 실력이 좋아도 기획력이 뒷받침 되지 않는다면 그냥 개인적인 차원에서 누리다가 끝날 수도 있습니다

진짜 실력가들이 자기만의 예술 세계를 찾으며 드러나지 않기도 합니다

탭댄스로 뭔가 크게 해 보고 싶다면 기획에 관해 연구를 해 봐야 할 것입니다

손 뻗으면 닿는 천장

이런 곳에서는 난이도가 있는 탭은 절대 불가능합니다

점프하기도 두려울 뿐더러 손을 위로 뻗는 동작은 아예 꿈도 꿀 수 없습니다

이런 곳에서 탭을 오래하게 되면 허리가 자연히 굽게 될 뿐더러 마음까지 소심해지게 됩니다

넓은 무대를 그리며 마음껏 기량을 펼쳐야 하건만 천장에 팔이나 머리가 닿을까 걱정을 하며 신경을 쓰니 어찌 실력 향상을 기대할 수 있겠습니까

연습실을 고려하는 이들은 이점을 늘 염두해 두어야 할 것입니다

탭의 실력 향상을 생각한다면 높은 천장일수록 더 좋다는 것입니다

세상에 그렇게 호기심에 불타던 것도 얻은 후에는 오래 가지 못하고, 생각과 같지 않아 버리게 되고, 또 다른 것을 찾는다. 또 다른 것을 찾아 얻은 후에도 그것도 아닌 것을 깨닫고 버리고, 또 다른 것을 찾는다. 이렇게 하다가 결국 이상적이고 좋은 것을 얻게 된다. 새로운 것을 찾는 자만이 얻게 된다. ⑧

스텝을 유난히 빨리 하는 아이들

빠르고 신나는 것만 좋아하는 아이들에게 정말 중요한 것은 정확한 리듬을 인식시켜 주어야 한다는 것입니다

빠르고 신나게 잘 한다하여서 탭댄스를 잘한다고 인식하여 그냥 내버려두면 나중에 리듬은 모르고 혼자만의 스텝에 빠져 조화를 이루지 못하게 됩니다

사람과의 조화도 중요하듯이 리듬과의 조화가 꼭 이루어져야 합니다

스텝을 빨리하는 아이들에게는 음악, 리듬에 맞추어 정확히 때리는 훈련을 시켜야 합니다

이것을 꼭 인식하고 지도할 때 교육을 해야 할 것입니다

탭을 하다보면 갑자기 다리에 힘이 쫙 풀려 힘이 하나도 없어질 때가 있습니다

이 현상은 갑자기 다리에 무리를 가해 움직여 근육이 놀래 힘이 풀린 것입니다

이럴 때 해결 방법은 잠시 쉬었다 하는 것이 최고입니다

더 좋은 방법은 시작 전에 미리 워밍업을 잘해서 근육에 무리가 안 가게 하는 것입니다

또 다른 경우는 컨디션이 안 좋아 몸이 가라앉을 때 이런 현상이 나타납니다

컨디션이 안 좋아 다리 근육이 풀리는 경우는 평소 조절하기에 달린 것이니

미리미리 정신력도 함께 단련해 두어야 할 것입니다

다리에 힘이 없고 어찌 온전한 탭을 할 수 있겠습니까

창작은 그 동안 모아두고 익혀두었던 자료들을 토대로 나옵니다

처음 영감이 올 때는 번개가 스치듯 마구 쏟아져 나오기도 합니다

그 감을 지닌 상태로 거기에 맞는 자료들을 적용시키다 보면 점점 영감이 맞추어 질 때가 있는가 하면

한편으로는 갈수록 감각이 무디어지기도 합니다

많은 자료들이 오히려 더욱 정신을 혼란하게 만드는 것입니다

자료가 많을수록 좋지만 그것만이 전부가 아닙니다

지금 현재 지닌 실력과 재능이 얼마나 표출되는가가 중요합니다

자신이 지닌 감각도 제대로 표현하지 못한체 여기저기 흘러나오는 수많은 자료들로 인해 혼란해 진다면

개성은 없어지고 모방을 한 껍데기만 남게 될 것입니다

새로운 것만을 더 찾으려고만 하지 말고 자신이 지닌 것이 이미 많이 있다면 그것을 활용해 나가는 것도 좋은 방법입니다

어떤 일을 하든지 부지런히 연구해서 꾸준하게 해야 된다. ®

초기의 미국 (1900년대) 에서 백인들이 하는 탭댄스는 뒷굽을 사용하지 않고 발끝으로만 탭댄스를 하기도 했는데 그것이 미국 뮤지컬에서 토(Toe)로 서서 셔플(Shuffle)을 치는 모습들이 있었습니다

그러니까 한 발로는 토(Toe)로 버티고 (발레에서처럼) 다른 한 발로는 셔플(Shuffle)을 두들기는 식인 것입니다

반면 스페인쪽의 플라멩코에서의 춤은 뒷굽만을 거의 사용하여 빠른 리듬으로 춤을 만들었습니다

이 두가지가 어떻게 접목이 되었겠습니까?

결국 미국이라는 나라가 예술을 상업적으로까지 성공시켜 이 두 가지를 붙여 오늘날의 탭댄스를 이루어 내었습니다

그러니 탭댄스가 미국의 대중예술이라는 인식이 된 것입니다

토(Toe)와 힐(Heel)

구두의 발가락 부분과 뒷굽 부분을 모두 사용하도록 개량한 것입니다

여기까지 와서 이제 탭댄스는 발가락과 뒷굽을 모두 사용하게 된 것입니다

아이리쉬탭은 구두에 징을 박지도 않고 특수 소재로 두껍게 만들어 아일랜드 민속춤에 맞추어 리듬을 만들기도 하고

안 믿으면 실천하지 않게 되므로 이루어지지 않는 것이다. ⑩

미국의 젊은이들은 운동화에도 징을 부착하여 탭을 즐기기도 합니다

유럽쪽에서도 자신들만의 탭슈즈를 고안해 내고 있습니다

일본에서도 자체적으로 탭슈즈를 만들어내고

이제 우리나라에서도 자체 탭슈즈를 생산해 내는 정도에까지 이르고 있습니다

탭슈즈는 이렇게 기본틀은 토(Toe)와 힐(Heel)로 유지하며 새로운 소재로 계속 발전해 나가고 있습니다

*Memo*

이것이 무슨 소리인가 하면

소리가 뇌신경을 자극하여 미각을 느끼게 하는 것입니다
탭을 두드리다보면 그 소리가 맛이 느껴질 때가 있습니다
그 소리의 깊은 감각을 느껴본 사람은 탭소리가 관객에서
전달될 때 어떤 효과를 줄 수 있을지 한 단계를 깨달아 습득
한 것입니다

자신이 말하는 소리를 녹음해서 처음 들어본 사람은 '내
목소리가 이렇게 틀렸었나?' 하고 놀라움을 느끼게 됩니다
본인은 이해하기 힘들어도 상대방은 말하기를 '그게 네
목소리야' 라고 합니다
마찬가지로 자신이 두들기는 탭소리를 녹음해서 들어보
세요
어느 부분에서는 힘이 더 들어가 있고 음이 틀렸는지 객
관적으로 자신을 분석할 수 있게 될 것입니다

그리고 더 깊게 파고들게 된다면 그 소리에 자신의 감정
이 그대로 실려 있음도 듣게 될 것입니다

탭댄스 소리는 이렇게 맛이 느껴질 정도의 경지가 있습니
다

탭댄스는 발로 소리를 내는 것

어차피 구두를 신고 할 것이라면 - 사람은 육신을 쓰고 있는 한 물질을 떠나서는 살 수 없는 법입니다
그렇다면 물질을 다스려 나가면 됩니다
다스리지 못하는 사람은 물질의 노예가 되어 끌려다닐 뿐입니다

마찬가지로 탭슈즈를 자기 발에 맞게 다스리지 못한다면 구두가 늘 불편하고 괴로울 뿐입니다
먼저 자신의 발에 편안하게 맞는 탭슈즈를 찾는 것이 탭을 즐기는 첫걸음입니다

어렸을 때부터 실천해 버릇해야 된다. 누가 안 시켜도 해야 된다. ®

완전히 하기 싫은 것도 아니고

그렇다고 그렇게 하고 싶은 것도 아닌데 그냥 그룹으로 다같이 하니까 하는 사람이 있습니다

자기가 원해서 한다기보다 아마 누군가의 의지던가 그런 대로 아는 사람이 있으니 적응해 하는 것인가 봅니다

이렇게 배우는 사람은 탭을 적응하지 못하고 기초가 끝나고 난이도가 오르게 될 때까지 흥미를 못 느끼게 되면 결국 포기하게 됩니다

그러면 열심히 하는 이들이 영향을 받는 경우도 있습니다

정성으로 가르치는 선생의 입장에서는 참 안타까운 모습입니다

이럴 때는 선생이 나서서 해결을 하는 것이 좋습니다

수강생과 대화를 해서 푸는 것이 가장 확실한 해결책입니다

스스로 결정할 수 없는 상태라면 선생이나 주변사람들이 나서서 배울 것인지 말 것인지를 정해주는 것도 좋습니다

탭댄스를 처음 접하는 사람들에게 좋은 인식을 남겨주려면 그렇게 하는 것이 좋습니다

오래 곪으면 결국 터져 상처가 평생 흉터로 남게 됩니다

수강생을 배우는 많은 사람 중의 한 사람으로만 인식하지 말고 자신의 예술을 전수받는 한 사람의 개성체로 봐야 합니다

탭댄스에 미친 사람에게 배울려면

탭댄스에 미쳐 있지 않으면 감당하기 어려울 것입니다

탭댄스에 미친 상태로 계속 있었다면 결국 혼자 최고의 수준에 이를 수도 있었겠지만 주변에는 알아주는 이나 배우려는 이는 아무도 없을 것입니다

진정으로 미친이에게는 슬쩍 미친체 하는이가 끝까지 따르기는 힘들 것입니다

그리고 미친척 흉내만 낼 것입니다

미친 예술가들은 제자가 드뭅니다

왜 그런 것 같습니까

정상이 아니라서 그런 것입니다

삶은 무시하고 현실은 접어둔 체 오직 그 분야만을 꿈꾸며 투자하기 때문이며

다른 사람에게 전수해주어도 미쳐있지 않은 이들은 배울 수가 없는 것입니다

그래서 미친 예술가가 일찍 단명하는 것인지도 모르겠습니다

미쳐서 한 분야의 꼭대기에 오른 후 일찍 단명하여 제자도 없는 길보다

꼭대기는 조금 느긋하게 가더라도 오래가며 제자들을 키우는 방법

미치지 않고도 갈 수 있는 좋은 길

계속 자신의 예술 세계가 이어지게 하는 길입니다

탭댄스에 대한 일반 대중들의 인식은 - 아직은 - 세련되어 있고 경쾌하며 즐거울 것 같다는 것입니다

현재 탭댄스는 아직 정해진 틀이 없기에 탭은 생각에 따라 나이 많은 노인분들 뿐 아니라 어린 유,초등학생들까지 모두 즐기려 합니다

물론 아이들은 부모의 의견에 의해 좌우되는 경우도 많기는 합니다

외국은 모두가 탭을 생활 가운데 즐기고 있는 곳이 많습니다

탭댄스를 하는 이들이 탭을 어떻게 인식하고 보급하느냐에 따라 대중속에 탭의 대한 인식이 정해질 것입니다

누가 탭에 관심을 갖고 배우고자 하는지

선생님들은 잘 알고 배우러 오는 이가 어떤 계층의 사람이며 무슨 목적으로 탭을 배우고자 하는지 알고서 탭이라는 춤뿐이 아닌 그 수강생의 삶 가운데 탭이 스며들도록 해 주어야 할 것입니다

탭을 배우고자 하는 이들은 너무 다양합니다

잘 보급해야 할 것입니다

시간을 금같이 쓰지 않는 자는 성공하지 못한다. ⑱

이것은 국내에서 뿐 아니라 외국과의 교류를 생각하는 것입니다

작게는 개인이 외국의 공연에 초청받아

아니면 스스로 나서서 공연에 참가해서 한국의 탭댄스를 세계에 알리고 것이고,

크게는 탭댄스 그룹이 국내에서 공연을 하고 또 외국에 초청받아 국외에서 공연을 하는 것입니다

외국에서도 한국의 탭댄스 수준이 높다는 것을 알리는 것입니다

그 때는 한국적인 색깔을 지닌 탭댄스도 선보이면 좋겠지요

공연이 많아지면 당연히 연습량이 늘어날 것이고 그러면 실력도 향상되며 작품성도 높아지게 될 것입니다

국내에 탭댄스를 알리려면 스스로 나서서 여기저기에서 공연을 해야 합니다

그 때 언론의 힘이 큰 도움이 될 것입니다

탭댄스를 크게 이루고자 하는 이들이 겪어가야 할 노정인 것입니다

탭댄스가 민속무용의 범주에 들어가다니
그게 뭔 소리인지
하기야 아일랜드 전통춤이나 미국에서는 민속무용의 차
원으로 생각할 수도 있겠습니다
그리고 아프리카에서 발을 구르는 그들 특유의 리듬도 탭
이라면 민속무용으로 볼 수도 있을 것입니다

그러나 우리 나라의 관점에서 본다면
탭댄스의 기원이라 볼 수 있는 우리나라의 춤동작은 한국
무용의 지신밟기식의 스타일 밖에 보여지지 않습니다
무용쪽으로 그러합니다
행여 다른 무술쪽에 비슷하게 보여질 그 무엇을 있을는지

미국에서는 탭댄스가 대중예술로서 모두가 즐기고 있으
니 미국 문화에서 본다면 민속무용이 될 수도 있겠지만
과연 그들이 그렇게 분류를 할지

발레가 민속 무용의 범주에 들어가지는 않습니다
이론적으로 발레는 예술무용, 무대예술입니다
발레는 우리나라에서 시작된 것은 아니지만 지금 한국적
인 발레작품도 많이 있습니다
탭도 그 노정으로 가게 될 수도 있을 것입니다

전통적인 한국적인 탭댄스가 나오기를 기대해 봅니다

샘을 파는 자만이 가물어도 물 부자가 되는 것이다. 하나님은 우리에게
땅을 주시고, 깊은 곳에 물을 예비해 놓으셨다. 인간의 책임분담으로
깊이 파기만 하면 물이 나온다. 가뭄 때 비 오기만 기다리다가 곡식이
말라 죽게 되고, 사람도 목이 타 결국은 죽게 된다. ⑭

49

탭댄스도 유행을 탑니다
이게 맞는 말일 수도 있습니다

한참 미국에서 아이리쉬탭이 선풍적인 인기를 끌 때는 오히려 일반적인 재즈탭은 별로 안 배우고 모두 아이리쉬탭을 배우려고 난리였답니다

국내에서도 탭을 하는 이들이 아이리쉬탭이 빠르고 미국에서 앞서 간다니까 빨리 익히는 분들은 다 해 보았습니다

또 예전에는 영화속에서 탭이 나오면 모두 한 번씩 얘기 나누며 흉내도 내 보았습니다

더 이전에는 유랑극단의 막간쇼에 탭댄스가 나오면 그렇게 보면서 즐거워하고 배워보고 싶었습니다

유행이란 사람 머리에서 나온 것이며 그것을 따라가면 늦게 된다고 합니다

대중들은 유행을 타고 흘러갈 뿐입니다

재즈도 힙합도 유행에 의해 대중화가 되었습니다

탭도 대중화가 되려면 유행을 타야 할 것입니다

그렇지만 대중화가 되어 탭이 크게 보급될 때 거기에만 쏠리지 말고 예술성도 꼭 지켜나아야 합니다

유행에 따르는 자는 많으나 유행을 선도하는 자는 적습니다

그리고 유행은 지나가면 잊혀진 추억으로 남게됩니다

문제는 누가 선도하느냐이지요

대중은 그저 즐겁게 따르는 것뿐입니다

탭댄스 하면서 보람이 없으면 아무것도 아닙니다
초라한 내 위치에서라도 보람있고, 재미있고, 가치있고,
의롭고, 즐겁게 하는 것이 천국같은 삶이라 하였습니다
남을 누르고 정상에 오르려고 하는 사람은
과연 정상에 오른 후 그가 느끼는 것은 무엇이겠습니까

사람들은 모두 정상을 바라보며 갑니다
그러나 정상은 오직 한 자리일 뿐입니다
친구도, 동료도 없는 고독하고 늘 견제받고 불안한 곳이
정상입니다

진정한 최고는 못하는 이들과 어울립니다
그들에게 지도해주고 서로 나눠주고 자신을 늘 돌아봅니다
그것이 더욱 어렵다는 것은 최고가 되어보면 살면서 느끼
게 됩니다

산을 오르는 이유는 정상에 다다르려는 것도 있지만 막상
정상에 오른 다음 느끼는 것은 - 모두가 다르겠지만 - 결국
은 내려가야 한다는 것입니다
산을 오를 때는 오르면서 자연을 벗하고 함께 오르내리는
사람들을 만나며 심신을 단련하는 것이고, 정상에서는 아래
를 내다보고 하늘을 우러러 보면서 호연지기를 기르는 것입
니다
비행기에서 산의 정상을 내려다 볼때 참 작게 보이지 않
던지요

제대로 한 말은 쓰지만, 지키면 제대로 희망이 이루어진다. ⑩

예술도 본인이 정상에 올랐다고 느끼는 것은 참 어리석은 생각입니다

예술은 첫째라는 것이 없습니다
상을 주는 무용대회는 서로 격려해 주고 열심히 하자는 의미를 잊지말아야 합니다
대회가 있으면 기량이 향상되는 법이니 대회는 서로에게 좋은 자극이 될 것입니다

늘 과정을 누리며 계속 올라가며 접하는 예술 세계를 만끽하는 것이 가장 즐거운 것입니다
타인의 예술성을 보며 비판만 할 것이 아닌 그 가치성과 아이디어와 감각을 보며 같이 공감하고 즐길 줄 아는 여유
진정한 예술의 모습일 것입니다

모든 것은 과정에서 이루어지니 그 누릴 기회를 정상만 바라보며 지나쳐 버리지 않아야 합니다

R - [과정이 힘들고 어려워도 그것이 재미있는 것이다]

탭을 할 때도 너무 지나치고, 너무 무리하게, 너무 노동적
으로만 하면 재미가 없습니다

그런다고 탭을 많이 하는 것도 아닙니다

그래서는 단순한 시간에서는 득이 있으나, 장기적인 시간
을 볼 때는 기분을 풀면서 해야 오래합니다

탭댄스, 누구나 할 수 있지만 아무나 숙달하지 못한다

탭댄스, 누구나 연습하면 숙달되지만 아무나 드러내지 못한다

탭댄스, 누구나 드러낼 수 있지만, 아무나 빛나지는 않는다

탭댄스, 누구나 하면 빛나지만 아무나 끝까지 가진 못한다

탭댄스, 누구나 끝까지 할 순 있으나 아무나 소유하지 못한다

오직 1%만이 소유한다

그 1%가 탭댄스의 중심축이 되어 돌아가는 탭댄스 세계이다

세상의 작은 일이든 큰일이든,
'자기 때'에 몸짝 붙이고 행해야 겨우 그 일이 완성된다. ®

R - [참고 견디며 앞날을 위해서 크게 투자하고 살으라
단순한 것은 일반적인 것입니다
쌈빡하고 후닥닥하는 것은 순간입니다
꾸준히 해야합니다
힘이 더 좋아도 후다닥 써버리면 금방 힘이 없어집니다]

R - [탭을 하려면 자기 경영을 잘해야 합니다]

자기 경영은 자기가 다하는 것이 아니고 하늘과 더불어,
시대와 더불어 같이 나가는데 본인 것은 본인이 잘해야 합
니다

남자 뒷굽은 넓고 여자 뒷굽은 힐이라서 좁아 남자가 더 편하다고 하는 이들이 있습니다

운동도 가만 보면 남녀 혼합 복식이 있기는 하지만 그건 그것이고

보통 남자들은 남자들끼리 여자들은 여자들끼리 시합을 많이 합니다

무용도 듀엣이 있는 반면 남성들과 여성들의 무용이 구분 되어 있습니다

그러니 탭슈즈 뒷굽이 더 넓고 좁다고 그리 큰 문제는 없 습니다

다 각 성별에 맞게 그 나름대로의 예술미가 있는 것이니 따질 필요가 없는 것입니다

그래도 남녀의 차이는 분명 존재는 하니 때에 맞게 적용 하면 될 것입니다

하나를 제대로 하면 금메달을 따오는 것이다.
하나를 제대로 하는 사람은 세계적인 영웅이 되는 것이다. ⑧

R - [개성의 완성을 하라]

본인에게 어울리는 완성을 각각 하십시오

육신이 약해서 못한다고 하지 말고 자꾸 해나가야 자신이 생깁니다

자기 개성의 완성을 잘 해나가야 합니다

남만 쳐다 볼 것이 아니라 개성의 완성을 해나가야 합니다

남의 것은 참고나 할 뿐이지 본질은 자기 것을 개성대로 중심하십시오

개성을 통해서 배우는 것입니다

그 개성은 아무도 못 따릅니다

좋은 것을 깨달았으면 끝까지 해야 된다. ®

R - [연습할 때 보면 하는 것 같이 해야지 들떠서 하면 안 됩니대]

완벽하게 해야 합니다

확실하고 완벽하고 단단하게 해야합니다

그런 것은 기본입니다

일찍부터 노력하여 개발하지도 않고, '나는 특별히 타고난 것이 없다.'고 불만 불평하는 자도 많다. 인간이 타고난 것은 각자 개성대로 노력을 해야 된다. 타고나고 예정된 것을 개발해야 무엇을 타고났는지 알게 되고 타고난 것을 가지고 살아야 개성대로 빛이 나게 되는 것이다. 예정 속에 노력, 타고난 것을 개발하고 노력해야 함을 잊지 말고. ®

R - [나비가 되기 전의 굼벵이는 꽃을 즐거워하지 못합니다

하늘이 꽃을 굼벵이에게 준 것이 아니라 나비나 벌에게 주셨기에 그렇습니다

그래서 벌,꽃나비로 완성되어야 꽃을 즐거워할 수 있습니다

탭을 즐기는 이는 모두 굼벵이는 아닌 것입니다

탭댄스의 벌, 꽃나비입니다

R - [자꾸 좋은 것으로 둔갑하여 발전하고 전진하여 어제보다 나은 오늘, 오늘보다 나은 내일이 되어야 합니다]

그래서 지루함 없는 사람이 되어야 합니다

성공하려면 시간 뺏기지 마라. 시간 뺏기면 실패한다. ®

R - [죽을 때까지 배워야 합니다]

평소에 늘 연습을 하면 연습을 할수록 몸이 풀리는데 안 하다가 하니까 할수록 더 피곤한 것입니다

'나태와 태만'은 성공할 사람도 실패하게 하는 천적이다. ⑭

R - [성실해야 하고 충실해야 한다

자기 일에 성실해야 한다

몇 일 가다 말면 안된다

꾸준하게 하는 것이다

자기는 자기가 때려가며 해야 한다]

'근신'은 실패할 사람까지 성공하게 해 주는 귀한 것이다. ®

R - [더 수고하면 더 얻는 것이다]

축소시킨 것을 행하여 성공해야 확대시킨 것도 행하여 성공할 수
있다. 무엇이든지 축소시켜 해 보고 잘되었을 때 확대시켜서 해야
실수 없이 잘된다. 사업도, 어떤 다른 일도 그러하다. ⑱

R - [열심히 하고 노력하면 다 잘 할 수 있다

많이 배우고 많이 연습하고 많이 터득해야 한다

아무리 기술자라 해도 시간은 다 들어간다]

Memo

자기에게 시간이 없다고 하며 쫓기는 자들은
다른 일을 포기하고 접어야 된다.
이것이 지혜이며 성공의 길이다. ®

탭댄스에서 나오는 용어를 사전적으로 해석해 보면 어떤 것은 (이 용어가 왜 이 발인지?) 하는 생각이 들게 하는 것이 있습니다

이 문제에 대해 자세히 알고자 한다면

탭의 정확한 유래가 적혀있는 역사책을 보고 확인을 하는 것이나, 고증된 탭의 역사를 제대로 알고 있는 사람을 찾아가 그 용어가 왜 이리 되었는지 들어봐야 합니다

다른 장르와 한번 비교해 보겠습니다

우리나라 한국무용이 기본 춤사위의 용어는 과연 누가 처음 그렇게 부른 것일까요?

또 발레의 그 모든 용어는 다 프랑스어인데 그것은 누가 붙인 것일까요?

최근 젊은이들 사이에 유행하고 있는 힙합의 그 난이도 높은 춤의 이름은 누가 처음 그렇게 정한 것일까요?

이런 거 생각하면 뇌리를 팍 스치는게 있지 않습니까?

성경 창세기에 보면 아담이 동물들의 이름을 지은 후 그것이 곧 그 동물들의 이름이 되었다는데(창2:19)

결론은 탭댄스를 초기에 하는 사람들이 부르게 편하게 이 용어들을 만든 것입니다

탭댄스 잼을 하다보면 각자 자신이 연구해 온 스텝을 가지고 와서 선보이기도 합니다

많은 사람들이 맘에 들면 그 스텝은 만든 사람이 붙인 이름이 그 스텝 용어가 됩니다

그렇게 탭댄스 용어들이 만들어지고 사람들이 알아주고, 부르기 시작하면 그것이 자리를 잡게 됩니다

---

자기에게 불리한 것은 쳐다보지도 말고 생각하지도 말고, 유리한 것만 생각하고 계산하면서 마음에 깨닫고 열심히 하면 성공하고 승리하게 된다. ⑱

R - [앉아서 구상만 하지말고 자꾸 움직여라

움직여야 거기에 구상이 떠오른다

하나를 놔야 다음 놓을 수 있는 구상이 떠오른다

하나의 일을 해야 다음 일을 할 의안이 생긴다

부딪히면 바로 나온다]

성공한 자들을 보면 성공한 만큼 고생하며 갖은 고통을 겪었다.
그것을 알아줘야 그와 심정이 통한다. ®

R - [남의 지적 받고 크는 사람은 어디가도 선생이 못된다

선생은 자기가 자기를 가르친다

자기가 자기를 가르치고, 자기가 자기를 비판하면서, 자기가 자기에게 긍지를 가지면서 밀고 나간다]

어느 사람은 쉬지않고 하루 종일 해야 즐거운 이가 있습니다

어느 사람은 아침 한나절하고 쉬었다가 저녁 한나절 하면 즐거운 이가 있습니다

어느 사람은 한 낮에나 저녁 또는 아침에 한 번 화끈하게 하고 나면 즐거운 이가 있습니다

어느 사람은 하루 한 두서너 시간만 딱 하고 나면 만족하고 즐거운 이가 있습니다

어느 사람은 평일만 그렇게 하고 주말과 휴일은 쉬어야 즐거운 이가 있습니다

어느 사람은 매일 하는 것이 부담이 되고 주 2~3회 정도 하는 것이 적당한 이가 있습니다

어느 사람은 주 1회 정도 꾸준하게 하는 것이 즐거운 이가 있습니다

어느 사람은 정해놓지 않고 기분 내킬 때 언제든지 하는 것이 즐거운 이가 있습니다

작품을 구상하는 사람이나 사람을 지도하는 사람이나 배우는 사람이나 구경하는 사람이나 다 그렇습니다

그것은 탭댄스를 즐기는 낙의 차이입니다

그것에 따라 본인과 탭댄스의 관계가 정해지는 것입니다

무엇을 최고라 하는 건 없습니다

본인이 즐기는 그 차원일 뿐입니다

강한 자만 승리한다, 누가 빼앗으니 빼앗기기도 하지만,
자기가 자기 할 일을 안 해서 빼앗기기도 한다.
내가 할 일을 내가 빼앗아서 해야 그날은 승리하는 날이 된다. ®

R - [자꾸 꿈틀거려야 뭐가 나온다

그냥 있으면 나올 것도 안 나온다

그래서 낙심말고 자꾸 움직여야 한다

굼벵이같이 꿈틀거리기라도 해야 어느 날 나비가 된다

움직이지 않는 사람은 완전히 죽은 것이다]

실패자는 자기의 장점만 알고 살았기 때문이다. ®

R - [열심히 하지않고 깔짝거리면 죽도 밥도 안 된다

열심히 하여 열이 날 때 몸이 풀려서 (스텝을) 어떻게 할까가 보인다]

자기 마음이 원하는 대로 몸이 따라가는 사람은 그만큼 성공한 자이다. ⓡ

사람마다 스타일이 다 각각입니다

자기 주관이 있는 상태를 지니고 탭을 배우고자 하는 이가 개인레슨을 할 때 본인에 대해서 잘 아는 이는 개인레슨도 본인의 페이스에 맞게 배우고 싶어합니다

탭댄스를 자기 것으로 더욱 소유하고 싶은 사람일수록 그 정도가 더 합니다

스스로 연습을 못하기에 선생이 지도해 주는 패턴에 따라 자신을 맡겨 열심히 연마하는 스타일도 있습니다

또 선생은 그냥 일정한 패턴으로 나가고 자기는 그냥 보며 따라하기를 원하는 스타일이 있습니다

이런 사람은 개인 레슨보다는 그룹레슨을 하는 것이 좋습니다

어느 사람은 본인 스스로 열심히 하다가 선생에게 나중에 궁금한 것만 체크받고 싶어하는 스타일이 있습니다

이 외에도 상당히 다양한 스타일의 사람들이 탭을 할 것입니다

좋은 선생은 배우는 사람의 스타일을 파악하여 그가 최상의 컨디션을 유지하며 실력을 향상 시키도록 지도해야 합니다

틀에 박힌 주입식 교육은 뛰어난 습득력과 창조력을 지닌 이들에게는 부적합합니다

특히 어린이들에게는 더욱 그러하다는 사실을 잊지 말아야 합니다

R - [맨날 잘못하고 나서 책망받는다고 되는 것이 아니고
잘못하지 않기 위해서 연습하고, 노력하고, 깍고, 닦고,
두들겨야 합니다

그릇을 만들지라도, 놋그릇 하나를 만들 때도 3만번 이상
을 두드려야 놋그릇이 되고, 낫 하나를 만들어도 1천번 이상
을 두드려야 합니다
전부 때려서 만들지 그냥 만드는 것이 아닙니다
그냥 만들어 지려하니까 안되는 것입니다
그냥은 형편도 없어서 어디가서 써먹을 데가 없습니다

인물이야 가다보면 다 늙어 버립니다]

어떤 일을 할 때도 마지막 직전에 힘든 때가 있다.
그때 용기를 내어 해야 승자에 속하여 살게 된다.
지면 늘 패자에 속하여 살게 된다. ®

R – [운동을 해서 늘 풀어 주어야 세포가 지랄병이 생기지 않습니다]

R - [한 번 마음을 먹었으면 손해가 가더라도 끝까지 해야 합니다

해서 죽이 되면 죽을 먹으면 되고, 밥이 되면 밥을 먹으면 됩니다

공연히 누가 뭐란다고 불을 때다가 말면 죽도 밥도 아무것도 안됩니다

그래서 자기 주관이 있어야 합니다]

게으르고, 태만하고, 긴장을 풀고, 긴 숨을 쉬는 자들 중에서 성공했다고 하는 사람은 없다. 부지런한 사람은 성공한다. 게으른 사람은 부지런한 사람에게 부림을 받게 되고 승리를 빼앗기게 된다. 긴장하고 근신하는 자에게 삶의 성공이 기울어진다. 태만하고 나태한 자는 서두르고 재촉하는 자에게 빼앗기고 거죽만 가지고 살게 된다. ®

어떤 이는 말하기를 헐렁한 탭슈즈가 더 편하다고 합니다
그것은 맞는 말입니다
신발이 헐렁하면 상대적으로 발목의 스윙이 쉽고 발가락
도 편하게 움직이기에 처음 배우는 이들은 그런 생각을 갖
게 됩니다
그러나 나중에 실력이 쌓이고 발목과 발가락의 근육이 탭
을 위한 근육으로 다 바뀌어지면 헐렁한 신발은 불안하게
느껴지게 됩니다

그때가 되면 자기 발에 맞는 자기만의 탭슈즈를 갖기 원
합니다
연주자가 자기만의 악기를 선호하듯

헐렁한 탭슈즈를 너무 선호하게 되면 나중에 고난이도의
테크닉을 하게 될 때 발목이 접쳐져 삐게 되거나 발의 어느
부분의 근육이 마찰에 의해 아려오게 됨을 경험하게 될 것
입니다

현재 이미 만들어져 나온 제품도 많이 있고, 더 나아가 커
스텀으로 맞춤 제작을 해서 탭슈즈를 만들 수 있는 단계까
지 발전되었습니다

탭슈즈는 딱 맞게 그리고 발근육을 만드는 것이 좋습니다
탭댄스 마니아가 계속 새롭게 구상하면 더 발전이 있을
것입니다

포기하는 자는 완전 실패하는 것이다. ®

똑같은 리듬, 음악도 몸의 상태가 어느 때에 접하느냐에 따라 큰 차이가 있습니다

한창 일을 하는 한 낮에 듣는 음악의 리듬은 상대적으로 빨라도 큰 부담이 없습니다

그러나 그런 리듬을 졸음이 쏟아지는 피곤한 때이거나 이제 잠자리에 들려는 순간에 들으면 부담이 되기도 합니다

한밤중에 작업을 시작하는 예술인들이 그 리듬의 감각을 가지고 작품을 구성했을 때 나중에 다시 다른 분위기나 환경에서 들었을 때 리듬의 느낌이 다르다는 것을 경험하게 됩니다

그리고 본인은 듣기에 무리가 없는데 듣는 상대자는 무리를 느끼는 것도

모든 이들은 다 자신의 세계가 있고 자기의 리듬이 있기 때문입니다

온 천지에 떠다니는 리듬이 어찌 하나 둘이겠습니까?

그것을 하나로 만들기는 어렵겠지만 서로 공감하는 선에서 마음 넓게 즐기는 것이 좋을 것입니다

다양한 리듬을 이해하고 분석할 수 있는 능력을 키워야 합니다

---

사회에서 경솔하게 행하다가 실패한 후에 재기한 사람들을 보면 절대적으로 사람을 파악하고, 그 일을 먼저 확인한 후에 행한다. 절대적으로 자기의 실패를 거울삼아 행하여 성공했다고 한다. 사업을 하든지, 장사를 하든지, 그 어떤 일을 하든지 다 확인하여 근본을 완벽히 알고 해야 된다. ⑩

R - [탭댄스 못하는 사람은 상체를 많이 써서 합니다

그 다음 윗단계 사람은 골반을 씁니다

그 다음 윗단계는 무릎을 쓰고

그 다음 윗단계는 발목을 쓰고

그 다음 윗단계는 발끝과 뒷굽으로 합니다

최첨단은 발끝과 뒷굽 끝으로 살짝 하는 것입니다

발끝, 뒷굽끝으로 하는 것은 굉장한 힘이 필요하나 일반적으로 볼 때는 하나도 힘이 들어 보이지 않습니다]

세상에 100가지 일이 있으면 다 해야 될 일 같으나, 알아보면 정말 해야 될 일은 실상 한두 가지 정도밖에 안 된다. 고로 100명이 성공하려고 도전하면 몇 명만 성공하게 된다. 하면 다 성공할 것으로 생각하는 자들은 세상을 모르고 사는 바보들이다. ⑲

77

맨날 기초만 배우고 있는 학생이여

그대가 배우고 있는 그 기초가 나중에 응용이 될 때는 다 활용하게 되는 날이 올 것입니다

기초가 곧 완성이라는 것을 계속 이 길을 가게 될 때 더욱 확연히 공감할 것입니다

새로운 스텝을 찾으려고 발버둥치지 말고 본인이 알고 있는 스텝을 다시 한 번 되짚어 보는 것도 의미가 있을 것입니다

R - [안 써먹으면 배움의 맛을 모릅니다]

　R - 사람이 몸소 가르쳐 주고, 몸소 그들의 선생이 되어줄 때 더 많이 배웁니다

　사람은 배울 때도 배우나 가르칠 때 많이 배웁니다

　가르치는 것은 한두 번 배우는 것이 아니라 여러 번 배워서 숙달이 되어야지 숙달이 안되면 안됩니다

　처음에는 배우고 그리고 다음에는 가르치십시오

　처음부터 위(上)가 없습니다

　오래 기어 올라가야 합니다

R - [잘 가르쳐야 잘 합니다

가르치는 자는 늘 자기가 본을 보여야 합니다

그 누군가 발을 씻어 주듯이 본을 보여야 합니다

그런 삶이 가르치는 자의 삶입니다]

저마다 인생을 성공하려면 절대 마음 · 정신 · 생각 · 혼을 갈고 닦고
다듬어 온전하게 해야 한다. 그리고 몸을 건강하게, 강하게, 힘 있게
하나님이 주신 대로 단련하고 만들어야 한다. 그러면 세상에서 각자
나름대로 인생을 성공할 수 있다. ⑩

　유아들(평균 4세~7세 정도)이 탭댄스를 접하게 될 때
　이들에게는 특별히 선이 잘 나오기를 기대할 수도 없고
맑은 소리 또한 어렵습니다
　단지 지시하는대로 그 발모양이 잘 따라와 준다면 무난한
것입니다

　처음에는 은근 쉽게 익히기도 하는데 그렇다해서 갑자기
빠르게 하면 안됩니다
　아이들은 귀로 들은 말을 뇌에서 이해하고 몸으로 전달하
는 것이 부족하기에 몸이 따라가 주지를 못합니다
　그럴 때에는 다시 차근차근 해 주면 됩니다
　몸은 이미 지도해준 스텝을 하고 있는데 머리로는 이해
못하고 있는 경우도 있습니다
　그것은 그냥 기계적으로 몸만 따라하고 있는 것입니다
　아직 불완전하고, 성장하고 있는 단계의 아이들이니 잘
보며 인도해 주어야 할 것입니다

　반복을 하게 되면 저절로 익혀지나 완벽하게 모양새를 갖
추게 한다는 것은 무리이니
　모양을 만드는 것은 차근히 나아가면서 하면 됩니다
　그리고 몸도 마음도 커가는 과정이니 몸이나 마음에 무리
가 가는 일은 없도록 해 주는 것이 좋으며
　때론 아프다고 호소한다해서 무조건 수준을 낮추는 것이
아닌 성장하면서 조금씩 몸에 자극을 주는 것도 좋으니 조
절하며 교육하는 것도 요령입니다

아이가 무슨 생각을 하며 탭댄스를 하는지 안다면 더욱 도움이 될 것입니다

처음에는 대부분 부모의 의지에 의해 시작을 하고 있는 경우이니

잘 지도한다면 흥미를 느낄 것이고, 못 지도한다면 딴생각을 하며 산만해질 것입니다

아이들은 유별난 경우를 제외하고는 발로 때려대는 탭댄스를 다 좋아하니 별 문제는 없을 것입니다

가장 중요한 것은 할 수 있다는 자신감과 즐거움을 심어주는 것입니다

탭댄스는 신체의 중심을 기본으로 발로써 리듬을 선보이는 예술장르입니다

그러므로 신체의 중심을 키우기 위한 기본 동작을 심도있게 반복, 훈련하며 기초체력을 향상시켜야 합니다

그 후 리듬을 익히는 단계로 가서 단순한 4박자 리듬부터 시작하여 모든 장르의 음악과의 접목을 시도합니다

이런 과정으로 리듬과 감각을 습득해 나가면 뇌신경의 발달이 이루어지고 신체(특히 다리,발목,무릎,발가락 등)는 강건해 지게 됩니다

성공하는 비법 중에 하나가 '열심, 노력, 타산'이다.
계산에 둔하면 늘 손해이다. ⑭

수많은 레슨을 했고 이제 옛날 것은 다시 할 수도 없고 더이상 가르칠 것이 생각나지 않아 답답함을 느낀다면

때로는 단순하게 생각해 보면 됩니다

소리만 치다가 한계를 느낀 사람이라면 이제 음악과 함께 음정을 넣어 보는 것입니다

음정의 단계는 무한하니 재즈 리듬을 넘어서면 무한한 음의 세계를 만나게 됩니다

한 예로 'Shuffle step'(셔플 스텝)을 발을 바꾸어 가며 왈츠로 해 본다면

정확하게 왈츠리듬이 떨어지는 3박자 음악이 됩니다

그 'Shuffle step'(셔플 스텝)을 4박자 리듬을 맞추어서 움직여 보면 또 다릅니다

해보면 묘하게 발이 다양해지는 것을 경험하게 됩니다

굿거리장단(덩 기덕 쿵 덕)에 맞추어 'Step Flap Ball Change'(스텝 플랩 볼 체인지)를 해 보면 이해가 빠릅니다

굿거리에 탭댄스가 맞춰지니 신기할 것입니다

또 그 '스텝 플랩 볼 체인지'를 이제 다른 재즈음악에 맞춰 해 보면 다른 스텝이 나옵니다

이런 식으로 다양하게 하면 끝이 없는 안무의 세계가 나올 것입니다

레슨 할 때 자기 생각으로는 길게 해 주었으니 이번엔 짧게 해 주어도 된다고 하겠으나

레슨 받는 이는 그게 길었는지는 모르고 짧다는 것만 기억하기도 합니다

그러니 가르치는 사람은 아예 잘 맞춰서 해 주는 것이 더 잘했다 소리를 듣게 됩니다

쉬운 예로 본인은 "난이도 있는 스텝을 가르쳐 주었으니 오늘 레슨은 이만 마치도록 하겠다" 하지만

배우는 사람은 이거나 그거나 다 어렵게 느껴졌기에 시간이 남은 체 끝나면 불성실하게 느껴지는 것입니다

그것이 일반적으로 배우는 사람의 심리이니 가르치는 사람은 그것을 잘 알고 지도해야 합니다

힘들고 어려워도 끝까지 행하는 자가 모든 것을 얻고 승리하게 된다. ®

자기는 수준 높게 계속 하고 싶은데 배우러 오는 이들은 늘 생기초입니다
그들을 지도하다보니 자신도 늘 기초 스텝만 해야 합니다
그 참 미칠 노릇이지요
오히려 지겨워 실력이 줄어드는 것 같습니다

그러나 그렇게 늘 기초를 하다가 조금 수준 높게 하는 것을 병행하다보면 기초에서의 새로움을 깨닫게 됩니다
성심을 다해 새롭게 배우는 이에게 그 원리를 설명해 주다보면 자기도 모르던 사실을 스스로 깨우치게 됩니다
아낌없이 지도했기에 또 채워지는 것입니다
먹은 것(배웠던 것)을 뛰며 소화시켰기에(가르쳤기에) 또 새로운 음식(스텝들)을 얻게 되는 원리입니다

배우고 가르치고 써먹고
이런 상황을 겪는 이는 마음의 색깔과 넓이에 따라 엄청 빠르고 완벽하게 성장이 됩니다

하나부터 열까지 일일이 스텝을 다 알려주는 것이 과연 좋을까요?

결코 그렇지만은 않습니다

저의 선생님은 "고기를 잡아주는 것보다 지금 배가 고파도 고기를 잡는 법을 가르쳐 주라" 하셨습니다

제대로 배우고 아는 사람은 절대 스텝을 그저 따라하기만 하지 않습니다

겉으로 보기엔 다 똑같이 보여도 속으로는 자기만의 발놀림과 리듬으로 하고 있는 것입니다

하나를 보면 열을 알 수 있는 법입니다

스텝이 하나만 있을 때는 어떻게 그 스텝이 쓰여지겠습니까?

좌로, 우로, 앞으로, 뒤로, 사선으로, 돌리고, 위로, 아래로 등등

방향만 해도 이리 많고

빠르게, 느리게, 보통 빠르게, 보통 느리게, 빨리 하다가 느리게 등등

속도만 해도 이리 많고

한 번 친다, 두 번 친다, 세 번 친다 에다가 두 번 연속 친다, 한 번만 길게 친다, 한 번 쳤다가 두 번 연달아 친다 등등

두드리는 방법만 해도 이리 많거늘

스텝이 두 개가 된다면 제곱의 개념이 도입됩니다

그런데 탭의 스텝이 2개뿐이겠습니까?

용어를 지닌 스텝만 해도 40가지가 넘습니다
아마 죽을 때까지도 해도 못 다하고 갈 것입니다

이런 교육을 모두 꿰뚫고 있어야 합니다
틀 속에서 주입식으로 스텝을 익힌 사람들은 거기에 갇혀
있습니다
보여줘도 알지 못하고
혹 보여서 알게 되어도 깨달아지는 것은 한계가 있는 법
입니다
깨달은 사람은 서로 통하게 됩니다

우리는 어디까지 알고 있으며 어디까지 배울 수 있을 것
인지
스스로도 얼마나 알고 있는지 모르고 얼마나 가르칠 수
있을지도 모르는 것입니다
참교육은 지난 후에 이룬 다음에 알게 되는 것입니다

자기가 하고 자기가 승리하는 것이다.
자기가 이겼으니 얼마나 기쁘겠느냐. ⑱

우리 옛말에 '구관이 명관' 이라는 격언이 있습니다
이 말은 오래된 것일수록 더 확실하다는 의미를 내포하고 있는 것입니다

탭을 하는 이들에게 있어 탭슈즈는 무엇보다도 중요한 가장 핵심적인 것입니다

탭슈즈를 신으면 잘 안되던 스텝도 그냥 구두를 신고 할 때는 이상하게 잘되는 경험도 해 보았을 것입니다
탭슈즈의 발가락 부분의 새 징을 보면 볼록하게 튀어나와 있습니다
이게 튀어나와 있어 뒷굽을 들고 서 있을 때 중심을 흔들리게 만드는 것입니다

징의 새겨진 글씨가 닳아지도록 연습을 하면 징의 볼록한 부분이 평평하게 되어 그 때가 되면 중심이 흐트러지지 않게 됩니다
그러니 징을 갈아서? 평평하게 만들겠다는 생각도 하게 되는 경우도 할 수도 있겠지만
징은 갈지 말고 그냥 연습을 많이 해서 자연스럽게 마모되게 하는게 좋겠습니다

아무리 탭을 잘 하는 이도 새로운 탭슈즈를 신게 되면 처음에는 어색한 느낌이 있을때도 있습니다
그 동안 신었던 슈즈는 닳아서 자기 발에 딱 맞게 적응되

었는데 새로운 탭슈즈는 본인의 발에 낯설기 때문입니다

그러니 자신의 탭슈즈를 타인이 신어보는 것을 싫어하는 것도 이해해야 합니다

본인의 탭슈즈가 없어 이것저것 다양하게 있는 것을 신고서 하는 이들은 감각을 익히는데 어색함이 계속 있을 것입니다

이것은 다른 새로운 걸 접하는 모든 법칙과도 동일한 것입니다

한 번 좋은 슈즈를 신으면 없어질 때까지 후회없지만 나쁜 슈즈 신으면 벗어던질 때까지 발과 몸과 정신이 고생합니다

그러다가 거기에 적응되면 나중에 좋은 슈즈를 갖다 주어도 외면하게 될 수도 있습니다

탭슈즈도 발에 맞게 잘 골라서 하면 좋을 것입니다

R - [언제부터 출발하는 것은 시간이 아니라 무엇으로 갔느냐가 더욱 중요한 것입니다

즉 마음의 정신 상태가 문제인 것입니다]

탭댄스를 일찍 시작하는 것은 아주 좋습니다 그에 반해 늦게 시작하는 사람들은 '너무 늦지 않았나?' 하는 생각에 좌절하기도 쉽습니다

그러나 그것은 기우일 뿐입니다

젊어서부터 시작한 이는 그만큼 더 많은 시간을 탭댄스를 누려온 것이고

좀 나이 들어서 시작한 사람은 그 시기부터 누리게 되는 것입니다

목적지에 도착하여 다 끝나갈 때는 모두가 아쉽지 않도록 최선을 다한 마음으로 정리하면 되는 것입니다

물론 일찍 시작할수록 발 근육이나 감각에서 차이가 있기도 합니다만

자기가 마음먹은 바로 그 시기가 가장 의미 있는 것이니 열심히 가면 되는 것입니다

돌과 바위를 좋아하는 자는 돌과 바위가 없으면
다른 것으로 돌과 바위를 만들어 놓고
그것을 돌과 바위같이 여기고 좋아하며 즐긴다.
이 같은 정신을 가져야 꿈을 정복한다. ®

R - [기본이 없이는 높은 단계까지 올라갈 수 없습니다]

R - [본인이 본인을 가르쳐야 됩니다

본인이 본인 하나를 제대로 만든다면 위대한 존재자라는 것입니다

남을 가르치기 전에 본인을 가르치면 위대한 사람입니다]

느리게 한 자들 중에 승리한 자는 없다. ⑱

R - [우리는 서로가 권위를 세워주어야 하는 것입니다]

탭댄스를 해 보겠다고 이 길로 들어서는 사람들은 모두 한 가족들임과 동시에 또한 서로 선의의 경쟁자인 것입니다

진정으로 가는 사람이라면 함께 이 길을 가는 이들을 보며 자극을 받을 수 있어야 하며 동시에 서로 상대방의 권위도 세워주어야 합니다

성경에는 '스스로 분쟁하는 나라는 망한다'고 하였으니 같은 탭댄스의 길을 가는 이들이 서로에게 분쟁의 씨앗을 키운다면 결국 아무것도 이루지 못하고 무너지고 말 것입니다

모두가 공존해서 사는 세상

내가 설 곳이 그로 인해 없어질 것 같다는 생각은 어리석은 생각입니다

탭을 대중들이 많이 알면 알수록 모두가 공존할 수 있고 뛸 수 있는 공간과 여건은 더욱 좋아질 것입니다

아낌없이 배우고 가르치며 공존하는 분위기가 되도록 모두 자기 스스로에게 충실해야 합니다

탭댄스에 사용되는 소품들 중 대표적인 것으로
손으로 쓰는 것은 모자와 지팡이가 있습니다

특히 이 모자와 지팡이는 마술사들처럼 잘 활용하면 무대
에서 엄청한 효과를 발휘하게 됩니다 쉽게 생각해서 기교를
부리며 돌리는 것입니다

모자를 유난히 잘 돌리는 마술사들

지팡이를 유난히 잘 돌리는 퍼레이드걸

그들의 기술을 습득하여 탭댄스에 접목시킨다면 더욱 보
기 좋을 것입니다

특히 미국의 프레드 아스테어는 지팡이를 돌리는 것 뿐
아니라 여러 소품들을 사용하여 탭댄스를 하였으니 그의 탭
댄스는 보는 이들로 하여금 즐거움을 더욱 주었던 것입니다

소품들에 대한 감각도 익혀 두면 효과를 크게 얻을 것입
니다

R - [부활이란 다시 사는 것입니다
죽음이 있기에 다시 부활이 있는 것입니다]

탭댄스를 부활시키는 조짐이 있어야 하는데 ...

그런데 언제 우리에게 탭댄스가 살아 있다가 죽은 적이
있었던지요?
아예 살아있던 기억도 없으니 - 행여 어릴 때 기억나는 분
들도 있기는 하지만 - 죽었다는 것도 깨닫지 못한 체 접하고
있는 실정이었습니다

탭댄스를 진정으로 하고 싶어 여기저기에서 배워보려고
노력했던 이들
그들이 탭댄스를 간신히 찾아낸 후에 왜 끝까지 가지를
못하는 것일까요?

탭댄스라는 그 자체는 하늘이 우리에게 주신 예술적인 선
물인데
그것을 제대로 누리지 못하는 이유는 무엇일까요?

그것은 우리의 죽어있는 감각을 일깨우는 것이 생각보다
쉽지 않고
살면서 여러가지 얽혀 있는 일도 인해 우리 여건이 안되
는 것입니다
인생을 밝고 희망으로 사는 사람이 탭댄스를 가르치고

그로 인해 탭댄스가 퍼지게 된다면 탭댄스를 접하게 되는 모든 이들이 행복을 더욱 느끼게 될 것입니다

행여 어떤 순간에는 괴롭더라도 탭댄스를 하는 순간만큼은 삶이 즐겁게 변화될 것입니다

탭댄스를 하면서 죽어있던 육신의 감각을 살리듯이 죽어있는 삶의 감각도 부활시켜 새롭게 만들 수 있을 것입니다

Memo

익힌 스텝을 열심히 연습한 후 - 다 익혔다고 충분히 생각
한 다음에
　시간이 지난 후 다시 연습하거나 남을 지도하게 될 때
　갑자기 그 스텝이 꼬여 도저히 생각이 안 날 때가 있습니
다

　이것은 무용을 하는 이라면 누구나 다 겪어보는 슬럼프성
고질병입니다
　이 현상은 무엇으로 설명할 수 있을까요?

　각자 개인차가 있긴 하겠지만 이 문제는 육체적인 단계는
넘어 정신적인 문제로 풀어야 할 것입니다
　쉽게 분석하자면 나 자신의 신체, 정신의 흐름과 타인과
의 부딪힘이라 보면 됩니다

　이런 현상이 오지 않도록 하는 것이 가장 좋겠으나 - 이런
현상은 - 본인 스스로만의 영향은 아니니
　이런 경우가 생기기전에 이미 익혀둔 스텝은 저장을 해두
던가 누군가에게 지도를 해주어 남겨 놓아야 할 것입니다

　춤은 그렇게 남길 수밖에 없지 않을까요?

처음 익히는 사람은 스텝 맞추기 바쁘고 움직이는 것도 어색합니다

그러나 시간이 지날수록 꾸준하게 연마한 사람은 갈수록 걷는 것인지 스텝을 밟는 것인지 분간이 안 갈 정도로 자연스럽게 탭댄스가 이뤄집니다

관객을 몰입시킬 수 있는 것은 억지로 꾸며대는 것이 아닌 자연스럽게 연기를 하고 있는 것입니다

그것이 가장 좋은 연기를 하고 있는 것입니다

마찬가지로 탭댄스도 처음 볼 때는 막 현란하게 꾸며대는 것 같은게 신나고 멋있고 경쾌하게 보일지 모르나 그 윗 단계의 경지는 그냥 걷는 듯 움직이는데 소리가 들리는 그것입니다

너무도 자연스러우니 보통사람들이 볼 때는 "쉽게 하네" 하겠으나 볼 줄 아는 이들은 감탄을 하게 됩니다

자연을 보며 아무 감각이 없는 사람이 있는 반면 "참 아름답다" 고 경탄하는 이가 있는 것처럼

예술은 느끼는 것입니다

경지에 오른 모습을 볼 줄 아는 이들만 느끼며 즐기는 것입니다

훌륭한 스승은 훌륭한 제자를 키워냅니다

그리고 그 제자는 또한 스승을 더욱 빛나게 완성시킵니다

스승도 다 완성된 존재자가 아닐진데 훌륭한 제자를 만났을 때 마음을 열면 제자로 인해 더욱 완성의 대열에 오르게 됩니다

스승의 위치에서 제자들에게는 권위만 내세우고 더 이상 배움을 부끄러워한다면 그 스승의 생명은 그것으로 끝나는 것입니다

끊임없이 자신의 부족함을 깨우치려 연구하는 스승

그런 스승을 만난다는 것은 인생에 있어 크나큰 복입니다

그런 스승 밑에서 배우는 제자는 늘 행복합니다

그런데 그런 스승 밑에서는 아무나 참다운 제자가 되지는 못할 것입니다

스승의 뜻을 제대로 이어갈 제자를 만난다는 것은 또한 스승의 큰 복입니다

만나야 될 사람은 운명적으로 뜻으로 만나게 됩니다

진정 큰 스승은 하늘이 키워내야 하는 것입니다

옛말에 '하늘이 낸 사람이다'라는 말이 있습니다

한 시대를 풍미하고 싶다면 하늘 운을 얻어야 합니다

상당히 빠른 드럼을 몰아치는 듯하고 장구를 두들기는 리
듬이 있습니다
이 리듬에 맞추어 탭댄스를 할 수 있을까요?
답은 할 수 있습니다
빠르게 발가락을 쓰는 테크닉을 연마하고
발목 스냅을 잘 구사하고
다리쪽의 쓰여지는 모든 근육들을 만들어 놓고
순발력을 가지고 다리를 빨리 움직이게 되면
현란한 리듬의 향연을 표현해 낼 수 있습니다

때론 원시리듬을 가지고 춤을 추는 토인들의 몸동작이나
전위예술이라 불릴 수 있을 절제된 동작
일반 대중들이 이해하기 어려운 동작들이 나올 수도 있을
것입니다

이와는 다르게
무대에서 소리 한번 안내고 있다가 마지막에 한 번만 스
텝을 밟고 나와도 한 것이고
리듬에 맞춰 마구 단순하게 두드리고 내려와도 한 건 한
것입니다

성공은 작은 것에서부터 시작된다. ®

1900년대 초부터 미국에서 탭댄스가 대중화의 물결을 타고 붐이 일다가 그 후 세월이 흘러 사라지게 될 위기에 처하게 된 것은 음악이 발달된 시기에 그런 일이 있었습니다

드럼을 비롯해서 다양한 악기의 연주붐이 일면서 상대적으로 소리의 매력이 반감되어 탭댄스가 약간 주춤하던 시기가 있었다 합니다

이른바 탭댄스의 쇠퇴기였답니다

텔레비전이 처음 등장했을 때는 이제 영화의 시대는 끝났다고 했으나 여전히 영화는 대중들 속에 살아 존재하고 있고, 그 텔레비전으로 인해 라디오를 처분했던 이들도 있었으나 라디오는 아직까지도 대중들의 생활 가운데 자리하고 있습니다

한 때 DDR이 우리나라에서 유행했던 시기가 있었고 그때 어떤 이들은 '탭댄스가 DDR이 아닌가?' 하는 사람도 있었으나, 탭댄스가 그리 만만한 것이겠습니까?

DDR은 그냥 놀이로서의 위치에서 조금 유지되다가 맥없이 사라져 버리고, 탭댄스는 여전히 품위와 매력을 지닌 체 대중들과 함께 하고 있습니다

탭댄스는 시대의 흐름에 따라 때론 잠적기는 있을지 몰라도 사라지는 일은 없을 것입니다

탭댄스를 기획하여 만들고 가르치고 퍼뜨리며 배우고 즐기는 모든 이들의 역할에 따라 탭의 영역은 계속 확산되며 성장을 해 나갈 것입니다

주고 받고 식의 레슨, 대화식의 연습을 해야 되겠고

대화식과 같은 연구를 해야 깊고 넓은 탭댄서가 될 수 있습니다

늦어도 포기하지 말고 늦은 대로 하는 것이
늦은 자의 성공 비결이다. ®

탭댄스 하는 연예인이 그리 많지 않은 것은

탭댄스는 눈에 보기처럼 그렇게 쉽기만 한 장르가 아닌 것이 큰 이유 중 하나입니다

익히는 것은 조금 신경 쓰고 애를 써야 하겠지만 제대로 익혀놓는다면

언제든지 누가 해도 보여지기만 하면 늘 새롭기 때문에 눈길을 끌 수가 있습니다

탭댄스를 할 줄 아는 연예인이 있다면 그는 대중 속에 더욱 깊이 뇌리에 남을 것입니다

탭댄스를 하는 연예인들의 모습이 방송을 타게 되면 대중화는 더 쉽게 열릴 것입니다

언젠가는 멋지게 탭댄스를 특기로 발휘하며 활동하는 연예인들도 많아지기를 기대해 봅니다

사람도 길과 같이 체질적으로 타고난다. 성격, 행동, 말투를 고쳐야 운명이 바뀐다. 좋은 사람과 나쁜 사람이 한 태 속에서 타고난다. 고쳐야 변화된다. 안 고치면 그 성품이 70~80년 간다. 그 성품으로는 무슨 일을 하든지 실패한다. 그러다 필경은 실패로 끝난다. ⑱

학원마다, 배우는 부류마다 스타일이 있습니다

미친듯이 마구 연습하는 분위기의 학원이 있는 반면

하나도 연습하지 않고 있다가 가르쳐야만 그 때서 움직이게 되는 분위기의 학원도 있습니다

이 흐름은 물론 선생이 주도하게 되기도 합니다

하지만 배우는 사람 중 한 명이라도 열성이 있으면

하라고 얘기를 안해도 알아서 남는 시간에 땀을 흘립니다

그러다보면 자연스럽게 주변에 있는 사람들도 같이 연습하는 분위기로 흐릅니다

가만보면 한 그룹마다 핵심이 되는 사람이 꼭 있어서

그가 있으면 잘 배우고 그가 없으면 흐지부지 되는 경우도 가끔 있습니다

모든 과정을 다 보건데 문제는 앞에서 이끄는 사람이 제일 중요합니다

머리가 생각하고 구상하는 것에 따라 팔다리는 움직인다는 것입니다

사람들은 산에 가서 큰 나무에 열매가 열린 것을 보면 따 먹으면 좋겠다고 좋은 것 한 가지만 생각하고 나무에 그냥 올라간다. 좋은 것만 생각하고 열매를 따러 올라가다가 나무에서 떨어진다. 나쁜 쪽은 불길하니 생각하지 않고 한다. 고로 실패한다. ⑪

R - [첫 번째 일단 그적거려 놓으면

두 번째 영감을 받으면 다듬어진 스텝을 만들 수 있다는
것입니다

처음에 배우는 사람은 그렇게 배워야 됩니다

모든 원리가 마찬가지입니다]

Memo

탭댄스를 전수 받는다는 것은 무엇일까요?

전수를 받는 단계라면 특별한 그만이 지닌 기법이 있다는 것입니다

기본적으로 익혀야 되는 스텝들은 통일되어 있지만

기본을 넘어서게 되면 스타일은 무한히 쏟아집니다

무한한 그 세계에서 특별하게 보여지는 스텝들이 기법들 입니다

탭댄스에서 기법을 지닐 정도면 예술성을 가미시킬 정도의 단계까지 가게됩니다

그런데 기법이 중요하다 해서 예술성을 너무 강조하면 탭댄스 배우기가 어려워집니다

무용이 대중화가 어려운 것은 예술로서만 파고들기 때문입니다

탭댄스를 너무 예술적으로만 추구한다면 대중화되기는 어렵습니다

예술적으로 추구하면서도 어떻게 대중적으로 만드느냐가 보급에 큰 영향이 있습니다

기법을 발휘해서 심도있게 파고들어 예술성을 높이는 것은 아주 멋진 일입니다

기본을 충실히 하여 놀랍고도 신나는 멋진 기법들을 많이 전수하고 받는 날들이 활성화되기를 기대해 봅니다

미국은 1920~30년대부터 본격적으로 탭댄스가 대중화의
흐름을 탔습니다
혹인들은 혹인들 특유의 스텝으로
백인들은 쇼비지니스적 스타일의 뮤지컬 형태로

그러다가 1990년대에 백인들의 탭댄스는 별 발전이 없다
가 아이리쉬탭댄스라는 장르가 빛을 발하며 백인들의 탭장
르가 되는 듯 했습니다
그리고 혹인들은 여전히 약간 소외된 듯 하면서도 그들만
의 탭세계를 계속 추진하여 대표격인 탭댄서들을 배출하며
계속 이어집니다

우리나라의 탭댄스는 1930년~40년대쯤 일본에서 들어온
탭문화를 받아들였습니다
일본의 탭스타일은 백인들의 스타일이었습니다
그것으로 50년대까지 나름대로 쇼무대를 장식하며 흐르
다 그 맥이 흐지부지 되었습니다

지금은 2000년대입니다
재즈탭풍의 백인들의 탭댄스는 우리가 인식하기를 영화
속의 탭댄스로 기억하고 있습니다
향수에 젖어 생각하고 있는 것이지요

세계는 이미 (미국,유럽문화) 재즈를 다 거쳐 이제 새로운
시대로 접어들어있습니다

뿌리는 확실한체 새로운 시도가 이루어지고 있는 것입니다

생소할 것 같던 호주의 탭댄스도
재즈탭을 기반으로 그들만의 탭댄스로 완성시켜 나아가고 있습니다

요점은 모방만을 해서는 안된다는 것입니다
그들(흑인,백인,호주인,유럽인들)것을 흉내만 냈다가는 여전히 그들 밑에서 놀 뿐이라는 것입니다
뿌리가 깊어지려면 그들의 탭기법을 습득하되 우리의 깊은 뿌리와 접목을 시켜 만들어야 한다는 것입니다

재즈탭을 모른체 흑인들 탭이나 호주인들의 탭댄스를 한다면 깊이가 부족해질 수도 있습니다
물론 흑인들 탭댄스는 재즈탭과는 다른 그들 특유의 스타일들이 있습니다
우리가 탭으로 뿌리가 생길려면 기본탭(재즈탭이나 흑인들 기법)위에 우리 것이 새롭게 창조되어야 할 것입니다

새로운 현대적 시도가 곳곳에서 이루어지는 이 마당에 탭댄스도 그리해야 젊은 세대들을 잡을 수 있습니다

첫번째는 리듬을 찾아 발로 움직이고 때론 음악을 듣고 몸을 던집니다

그러면 하늘이 제 뇌리를 때리는 감각을 주시어 제 몸에서 순환하게 됩니다

그래서 순간 스쳐서 작품이 나오게 됩니다

그 다음 하늘이 주신 그것을 제 몸에 익히기 위해 반복 연습에 들어갑니다

그렇게 받은 안무로 한 작품이 완성으로 향해 갑니다

제가 알고 있는 수준선을 넘어 항상 윗단계의 리듬과 최상의 것을 주실 때도 있습니다

주신 것을 계속 만들고 연습하다보면

이제 어떤 것이 어려운 스텝이고 쉬운 스텝인지 분간이 안 가고 다 같은 계열로 보이게 되어 색깔과 흐름을 달리하여 변화를 추구하게 됩니다

만들어진 작품은 후에 공연으로 선보여지거나 누군가를 지도하며 다시 보게 됩니다

작품이 공연되는 것과 배운 사람이 움직이는 것을 제3자의 눈으로 바라보게 되면

때로는 감탄을, 때로는 더욱 보완을 하게 됩니다

그렇게 만든 작품은 10년이 흘러도 변함이 없습니다

탭댄스 대충하려면 때려쳐 !! 라고 외치고 싶을 때 드는
생각이 있습니다
　'이것도 탭댄스라고 하고 있는가?'
　'이렇게 해놓고도 잘했는가?'
　'정말 완벽히 잘했나?'
　'정말 최선을 다했는가?'

　최선을 다했는데 그 정도 수준밖에 안된다면 최선의 수준
을 더 높여야 됩니다
　최선을 다하지 못할 여건이었다면 이해할 수도 있습니다
　현실은 언제나 원하는 대로만 흐르는 것은 아닙니다

　실력이 성장치 못해 그 정도라면 그에 맞는 대우만을 바
라면 됩니다
　그러나 내 수준이 어느 정도인지 제대로 파악을 못할 때
도 있습니다

　누구는 실력은 있는데도 인정받지 못하며 살기도 하고
　누구는 노력도, 실력도 별로 없는 것 같은데 많은 것을 얻
고 있는 것 같습니다

　탭댄스를 처음 하는 그 자세를 잃게 되는 순간 꿈도 잃어
가고 있다는 것을 직시해야 합니다
　예술은 편하게 생각하는 그런 수준으로 도배되어지진 않
습니다

어떤 영향을 받던지 되는대로 쉽게 쉽게 할려고 해서는 안됩니다

사람은 자기가 행한 만큼만 받으면 되는 것이지만
상대적으로 행한 것보다는 더 받고 인생을 살고 있습니다
본인의 수고는 조금이면서 주변 상황이 좋아 그 득을 누리게 되는 경우도 있습니다
그러나 세상 법칙에 그런 상태가 오래 갈 수는 없을 것입니다

감추인 것은 드러나지 않는 법이 없으니 때가 되면 진정 실력 있고 노력했던 사람들은 해와 같이 빛나게 될 것이고
편법으로 탭댄스를 슬쩍 하는 사람들은 탭의 뒤안길에서 한숨을 깊게 쉴 날이 오게 됩니다

탭댄스는 성실과 인내로써 임해야 합니다

〈이빨 빠진 호랑이〉

〈날개 접힌 독수리〉

〈오염된 물에 사는 용〉

〈시대와 맞지 않는 분위기〉

좋은 작품의 구상이 있어도 그 시대 대중들의 구미에 맞지 않거나
기획,홍보,지원이 부족해서 완성되지 못한 작품들이 많습니다
지금 당장 여건이 안되어서 만들어 펼쳐 보일 수 없다면
잘 간직해 두었다가 때가 되었을 때 드러내 빛을 발하게 해 볼 수도 있습니다
좋은 작품은 언젠가 꼭 빛을 발하게 됩니다

과정 중에 성공해야 결과에서도 성공한다. ®

시대의 흐름에 따라 대중들이 즐기는 탭댄스도 달라지는 분위기입니다

예전에는 재즈탭만 갖고도 충분히 대중들의 집중을 얻을 수 있는 시대가 있었습니다

그러나 지금은 춤 자체로 인정받기는 어려운 듯 합니다

춤을 추는 본인들은 춤추는 것만으로 인정을 하기도 하지만 대중들은 보는 것으로 즐기는 상황이니

그에 맞게 치밀한 기획과 의상, 영상미 등으로 투자를 해야 하는 실정이기도 합니다

때로는 예술성은 없어지고 이미지와 흥미위주만 중요시하는 상업적 스타일이 판치게 되는 현상도 생기게 됩니다

춤을 추는 이들은 시대의 흐름을 타면서 실력을 갖추고 겉으로 보여지는 이미지도 만들어서 멋있게 해야합니다

그리고 제대로 오리지날 실력을 추구하는 마니아 정신도 꼭 있어야 합니다

사람마다 각자 추구하는 스타일은 다 다르기에 무엇이 옳고 그른지는 판단할 수는 없습니다

대중의 흐름에만 맞추어 본인이 원치않는 스타일로 자신을 동화시켜가는 것은 신중히 잘 조절해야 합니다

최선을 다한 땀방울은 식지 않는 예술이 되어 결코 헛되이 사라지지 않습니다

시대를 잘 알고 그에 맞게 조절하며 스스로에게 충실하면 훗날 후대인들도 기억하는 탭댄스를 남기게 될 것입니다

늘 탭을 하는 보람, 사는 보람을 느끼고 싶다면 움직여야 합니다

살아서 움직여야 합니다

가만히 앉아 '왜 인생이 이러냐?' 하고 있지 말고 늘 일을 만들어서 벌이고 추진해야 합니다

그것이 설령 부질없게 느껴지더라도 아무것도 안하고 잠만 자거나 비판만 하고 있는 것보다는 훨씬 좋은 결과가 될 것입니다

살아서 일을 벌여야 합니다

움직이는 사람만이 뭔가를 얻게 됩니다

승리는 하루아침에 이루어지는 것이 아니다.
시작에서부터 끝까지
조금씩 전진하면서 이루어지는 것이다. ®

이 기법은 똑같은 박자를 3박자, 4박자, 5박자 등으로 나눈 후 끝내는 박자만 정확히 맞아 떨어지게 하는 것입니다

한 예로 8박자 리듬을 만든다 할 때
그냥 4박자 리듬으로 간다면
1,2,3,4,5,6,7,8 - 이런식으로 가도 되고
1,2,3,4,1,2,3,4 - 이렇게 가도 되고
1,2,1,2,1,2,1,2 - 이렇게 가도 강약을 조절하지 않는다면 듣는 사람은 큰 변화는 못 느끼게 됩니다

그런데 이 8박자를 탱고의 리듬으로 바꾸면 문제가 달라집니다
바로 1,2,3,1,2,3,1,2
이렇게 되는 것이지요

아무 음정 없이 두들긴다면 큰 차이를 못 느끼게 될 것이나 1에다가 힘을 주고 나머지를 약하게 한다면 듣는 이는 그 차이를 확실히 구분하게 됩니다

쉽게 보면 1 , 2 , 3 , 1 , 2 , 3 , 1 , 2
쿵 따 따 쿵 따 따 쿵 따
이렇게 같이 섞여서 나오는 것이 바로 음악에서 '헤미올라' 기법이라 한답니다

이 기법을 안다면 탭댄스의 화음이 만들어 지게 되는 것

입니다

똑같은 8박자라도 누군가는 4박자나 2박자로 치면서 강약을 조절하고, 또 다른 누군가는 탱고 리듬으로 치고, 또 다른 누군가는 다른 음으로 두들긴다면 듣는 사람은 여러 가지 음을 한꺼번에 느끼게 될 것입니다

이 정도를 마스터 하려면 첫째, 탭의 스텝 기법을 알고 있어야 합니다

둘째, 음의 리듬 고저를 파악하고 있어야 합니다

셋째, 상대방의 소리를 들으며 내 스텝도 정확히 할 수 있는 테크닉이 되어 있어야 합니다

이 기법을 터득하면 탭의 수준을 더욱 향상시킬 수 있습니다

탭징이 없던 옛날 시절에는 구두의 소리를 더욱 크게 만들기 위해 동전이나 쇳조각을 구두 밑창에 부착해서 탭댄스를 하기도 했습니다

지금 현대에 제작되는 탭징은 텅스텐을 주원료로 한 아연 합금으로 된 것으로 알고 있습니다

재료의 배합을 어떻게 하느냐에 따라 징의 품질이 달라지기도 합니다

토징의 앞면은 약간 볼록하며 뒷면 부분은 약간 오목하게 만들어져 있습니다

힐징은 앞면은 평평하고 뒷면은 약간 들어가게 만들어져 있습니다

토징은 대부분 삼각형 모양, 힐징은 대부분 사각에 두 면은 약간 라운드형입니다

탭징은 국내뿐만 아니라 세계 곳곳에서 다양한 모양으로 생산하고 있습니다

예전에는 앞발가락 밑 부분에만 살짝 깔아주는 것이었는데 이제는 발코를 덮는 종류까지 만들어내고 있습니다

징의 크기는 작은 것부터 큰 것까지 다양하게 있습니다

토징과 힐징을 각각 따로 구매하여 구두의 밑창 사이즈 부분과 딱 맞게 부착할 수 있습니다

모든 탭징에는 나사나 못을 끼우기 위한 구멍이 있고 징에 나사구멍이 3개가 있는 것이 있고 하나만 있는 것이 있고 여러 개가 있는 것도 있습니다

또 나사가 아닌 그냥 못으로 고정을 시켜서 제작되어 나온 제품도 있습니다

이것은 징을 만든 회사에 따라 구성이 다른 것입니다

이 나사는 시간이 흐르면 자주 풀리기도 하니 십자드라이버로 조여 가면서 사용하면 됩니다

소리 울리게 만든다고 괜히 나사를 미리 풀어놓고 사용하는 것은 좋지 않습니다

구두와 탭징 사이에 울림판이라고 하는 플라스틱을 하나 넣어서 부착을 하니 그것으로 충분합니다

맘에 드는 구두에 징만 구해서 부착을 할 수도 있는데

그렇게 만들려면 구두밑창이 꼭 못이나 나사의 힘을 지탱해 줄 수 있는 재질이어야 합니다

징 앞면에 글씨나 디자인을 넣는 것은 마음껏 구성해도 됩니다

탭징은 나무바닥에서 하면 오래도록 잘 쓸 수 있지만, 돌바닥이나 긁히는 바닥에서 사용하게 되면 징이 마모되어 오래 쓰지 못하게 됩니다

그래도 구두만 망가지지 않는다면 징은 언제든 새 것이 있으니 사이즈 맞게 다시 부착해서 사용하면 됩니다

징은 소모품이니 닳아지는 걸 아까워하지 말고 신나게 때려가면서 하면 좋습니다

각자의 취향에 따라 탭슈즈를 원하는대로 제작을 할 수도 있습니다

소리를 더 좋게 만들기 위해 구두를 특별하게 변형시키기도 합니다

처음하는 사람들은 이미 만들어져 있는 탭슈즈로 시작하게 되지만

시간이 흐를수록 구두와 징에 대한 생각들이 들기 시작하면 더 많은 것들이 보이게 될 것입니다

육신과 정신의 기력이 다 하기 전
움직일 수 있는 의지력이 있을 때
남긴 바 후회없이 최선을 다하여
그대가 이루고자 하는 경지에 다다르라

오늘의 시간은 가면 다시는 오지 않으니
지금 주어진 바로 이 순간이 마지막이라 생각하며
뒤돌아 봤을 때 아쉬움 남지 않도록
아낌없이 불사르고 화할지어다

어둠속에 밝게 빛나는 불꽃처럼

승리자라도 나태하고 태만하면 상대에게 패하게 된다. ⑱

외국에서는 탭을 하는 사람들이 많이 있고 즐기는 분위기가 형성되어 있습니다

국내에는 아직까지도 하는 사람들은 많지 않기에 탭을 접한다는 것은 특별한 기술을 익히는 것이 됩니다

배운 사람들의 경험으로도 탭은 어렵다는 것 때문에 그 어려운 춤을 제대로 소화해서 해내고 있는 사람이야말로 높은 가치를 지니고 있다고 볼 수 있습니다

모든 좋은 것은 수가 적으면 상대적으로 가치는 오르는 법입니다

아직은 많은 사람들이 접하지 않고 있을 때 탭에 투자하여 실력을 쌓아두면 좋습니다

세월이 흘러 수많은 사람들이 즐기는 탭이 되어도 실력 있는 이들의 가치는 헛되지 않을 것이며 오히려 더욱 밝게 빛날 것입니다

한 인생 살아가면서 빛나는 보석이 될 것이냐 아니면 밑에 깔리는 기반이 될 것이냐?

본인이 자신의 가치를 올릴 때 그것이 다른 이들에게도 적용이 되는 것입니다

귀한 인간의 가치에 탭댄스가 더해진다면 더할 나위없는 멋진 존재가 될 것입니다

탭의 가치는 이미 높습니다

탭을 선택한 사람들은 확실한 선택을 한 것이니 스스로 가치를 높임과 동시에 탭의 가치도 보존해야 할 것입니다

R - [탭댄스에 관심을 가져야 하고 예리해야 됩니다

관심있는 자가 되고, 감각(정)이 풍부한 자가 잘 발전할
수 있습니다]

하나의 컴비네이션 스텝을 익히게 되면 열심히 연습을 합니다

그게 탭을 하는 사람의 자세입니다

순서를 습득하면서 머릿속에서 먼저 다 이해를 합니다

그 다음 연습을 하다보면 이해된 그 스텝을 몸으로 (발로) 움직여서 그대로 표현해내야 하는데 그게 잘 안되고 스텝이 꼬입니다

그러하기에 끊임없이 반복 연습을 해야 합니다

자꾸 안되면 답답할 때도 있습니다

그러나 이 연습의 과정을 즐기는 사람은 탭을 정말 좋아하는 것입니다

이 과정이 그냥 빨리 지나가서 그저 잘하기만을 바라는 사람은 너무 욕심인 것입니다

탭을 춘다는 그 자체가 즐거워야 합니다

새로운 스텝을 익히는 그 맛을 즐기는 사람이 진정으로 이 길을 갈 수가 있습니다

손이 빠른 자가 파리와 모기도 잡듯이, 빠른 자가 승리한다. ®

태산은 조그마한 돌멩이라도 내치지 않고 받아들였기에
태산이 될 수 있었고
  바다는 작은 물방울이라도 다 받아들였기에 바다가 될 수
있었습니다

  탭댄스를 하는 모든 사람들은 즐겁고 재미있게 하면서도
지금의 위치에서 안주하지 말고 더 큰 뜻을 지니고
계속 연구하고 발전해 나가야 할 것입니다

누구나 다 성공할 수 있는 길이 있다. 그러나 온갖 어려움과 힘든
일을 겪으면서 끝까지 행해야 되기에 성공하기가 힘들다. 성공한
자는 고통과 고생과 어려움을 이긴 것이다. ⑩

** 100가지 이야기 마침 **